The Transformer:
Principles of Making Isotype Charts

마리 노이라트·로빈 킨로스 지음
최슬기 옮김

변형가 —
아이소타이프 도표를 만드는 원리

작업실유령

지은이 마리 노이라트(Marie Neurath, 1898~1986년)는 독일 브라운슈바이크에서 태어났다. 괴팅겐 대학을 졸업한 후, 1925년부터 오토 노이라트의 빈 사회 경제 박물관에서 일하기 시작했다. 1934년 오스트리아 내전을 피해 네덜란드 헤이그로 이주한 오토 노이라트와 마리 노이라트는 1940년 독일군이 네덜란드를 침공하자 다시 영국으로 활동지를 옮겼다. 이듬해 결혼한 그들은 옥스퍼드에 아이소타이프 연구소를 설립했다. 1945년 오토 노이라트가 사망한 후에도 마리 노이라트는 아이소타이프 작업을 이어 갔다. 1971년 실무에서 은퇴한 그는 오토 노이라트의 생애와 업적을 기록하고 그의 글을 편찬, 번역하는 일에 여생을 바쳤다.

지은이 로빈 킨로스(Robin Kinross)는 레딩 대학교 타이포그래피 그래픽 커뮤니케이션 학부와 대학원을 졸업하고 저술가, 편집자, 디자이너로 활동해 왔다. 1980년 노먼 포터의 『디자이너란 무엇인가』 재출간 작업을 계기로 하이픈 프레스를 설립했다. 『블루프린트』(Blueprint) 『아이』(Eye) 『인포메이션 디자인 저널』(Information Design Journal) 등에 기고했으며, 1992년 『현대 타이포그래피』(Modern Typography)를 써냈다. 2002년에는 그간 쓴 글을 엮어 『왼끝 맞춘 글』(Unjustified Texts)로 펴냈다.

옮긴이 최슬기는 중앙대학교와 미국 예일 대학교에서 그래픽 디자인을 전공했다. 최성민과 함께 그래픽 디자인 팀 '슬기와 민'으로 활동하는 한편 계원예술대학교에서 시각 디자인과 타이포그래피를 가르친다. 역서로 『다이어그램처럼 글쓰기』 『트랜스포머』가 있다. 최성민과 함께 옮긴 책으로는 『멀티플 시그니처』가, 함께 써낸 책으로는 『누가 화이트 큐브를 두려워하랴』 『불공평하고 불완전한 네덜란드 디자인 여행』 등이 있다.

The Transformer by
Marie Neurath & Robin Kinross
First published by
Hyphen Press, London
Wiener Methode and Isotype
© Estate of Marie Neurath, 2009
All other texts
© Robin Kinross, 2009
Korean translation edition
© Specter Press, 2013;
Workroom Press, 2022
Published by arrangement with
the Author, Robin Kinross, London
All rights reserved.

차례

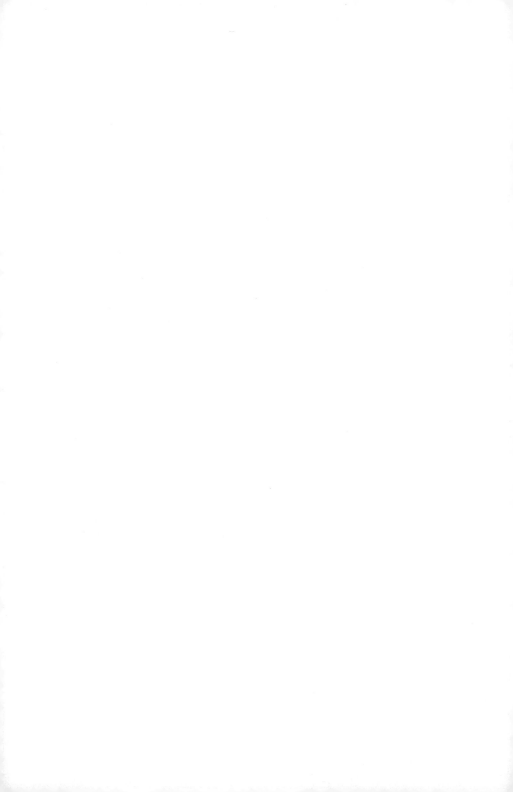

머리말

마리 노이라트가 아이소타이프 제작을
그만둔 1971년 이후, 그 작업을 논의하고
복원하고 배우려는 시도가 수차례 있었다.
주요 성과는 마지막 장(「참고 자료」)에
정리해 두었다. 이런 논의가 일어났다는 사실
자체가 오토 노이라트와 동료들의 풍부하고
시사적인 작업에 바쳐진 찬사일 테다.
동시에, 그런 논의를 처음부터 대부분 지켜본
나는 과정에서 중복, 잘못된 시작, 망각,
오해가 더러 있었다는 사실도 잘 안다.
이처럼 얇은 책에서 이를 바로잡으려는—
정확히 말해, 가용한 증거를 모두 늘어놓고
꼼꼼히 분석하며 그 뜻을 생각해 보려는—
뜻은 없다. 그것은 장기적인 연구가 맡아야
할 몫이고, 레딩 대학교에서 '아이소타이프
다시 보기'라는 제목으로 진행한 연구가 바로
그런 노력이기도 하다. 그보다도 이 책은
노이라트가 벌인 시각물 작업의 핵심으로
들어가서, 왜 그 작업에 지속적 가치가
있는지 밝혀 보려 한다. 책 제목을
'변형가'라고 붙인 것은, 아이소타이프
작업에서 특히 디자인을—남용되는 말이기는
하지만 최대한 넓은 의미에서 디자인 일을—
하는 사람이라면 누구에게나 도움이 될 만한
주요 성과를 강조하고 싶었기 때문이다.
　　노이라트는 정보, 자료, 개념, 함의를
분석, 선택, 정렬해 시각화하는 활동을
가리키며 변형가(독일어 Transformator)라는
개념을 개발했다. 오늘날에는 단순히
'디자인'이라고 불릴 만한 활동이다. 하지만
그것은 특정한 의미에서 '디자인'에

해당한다. '변형가'의 뜻을 더 자세히 정의할
수도 있겠지만, 그보다는 책에 실린 사례와
논의에서 자연스레 개념이 설명되면 좋을
듯하다. 아이소타이프를 확장해 보려는, 또는
더 넓은 디자인 사유에 아이소타이프를
포함하고픈 바람에서, 나는 이 분야의 다른
영역과 인접 분야에서 이루어진 작업도
논의에 끌어들였다. 즉, 아이소타이프의
진정한 가치는—'작은 사람들을 줄 세우는
일'이 아니라—자료를 시각적으로 배열하는
과정에 있다.
　　이 책에는 주요 아이소타이프 변형가로
활동한 마리 노이라트의 글이 실려 있다.
그의 생애에서 마지막이 된 해(1986년)에
나는 이 주제의 '입문서'가 될 만한 책을 함께
만들자고 제안한 적이 있다. 결국 책은
만들어지지 않았지만, 그가 쓴 글은 이 책에
처음으로 실렸다. 내가 영어로 번역하고 그와
상의해 가며 다듬은 글이다. 내가 1982년에
(독일어로) 써서 발표했던 글과 내 부탁에
따라 마리 노이라트가 달아 준 주석도 실려
있다. 덕분에 이 책은 그의 목소리를 통해
아이소타이프 변형가를 소개할 수 있게
되었다. 드문드문 나와 대화하는 이
목소리에서 아이소타이프 작업 자체가
드러내는 사려가 묻어 나오리라 기대하고 또
그렇게 믿는다. 그의 증언은 아이소타이프의
개방적 속성을 증언하기도 한다. 마리
노이라트가 늘 말한 대로, 그들의 작업은
끊임없이 성장했고, 때로는 맡은 일에 따라
구체화되기도 했다.
　　나는 아이소타이프가 완결되고 정해진
체계나 방법이 아니라 일반적인 디자인

접근법이라고, 즉 통계도를 만들거나 정보를
제시하는 일뿐만 아니라 모든 디자인
분야에서 여전히 이어 갈 만한 방법이라고
본다. 궁극적으로, 아이소타이프는 생각하는
방법이다.

감사의 말

이 책은 레딩 대학교 타이포그래피 그래픽
커뮤니케이션 학과와 오래 협력한 끝에
만들어졌다. 나는 한때 그곳의 학생이었고
대학원생이었으며, 한 해 동안은 오토 마리
노이라트 아이소타이프 컬렉션 자료를
정리하는 연구생이기도 했다.(당시 나는
아이소타이프 연구소의 마지막 직원이 되는
영광을 누렸다.) 학과를 설립하고 오랫동안
학과장으로 봉사했을 뿐 아니라 아이소
타이프의 엄청난 가치를 알아보고 1971년
레딩에 아카이브를 수용한 마이클
트와이먼에게, 나는 언제나 감사할 것이다.
마리 노이라트를 초청해 학생 대상 세미나를
열게 한 장본인도 그였다. 그가 없었다면
나는 마리 노이라트를 만나지도 못했을
것이다. 아이소타이프 연구에서 한동안 손을
뗐던 내게, 이 작업은 레딩으로 돌아가는
의미가 있었다. 책을 만드는 일에 협력해 준
학과의 '아이소타이프 다시 보기' 연구
책임자 에릭 킨들에게도 다방면에 걸친
도움에 감사를 표한다. 역시 레딩의 연구자인
크리스토퍼 버크는 열정으로 작업 진척에
도움을 주었다. 책에 실린 도판 대부분을
만들어 실질적으로 이바지하기도 했다.
　책에 실린 그림은 거의 모두 레딩 대학교
아카이브에서 구했다. 노이라트와
협력자들이 책이나 여타 출판물에 실었던
도판 외에 전시용으로 만든 몇몇 도표도
실었다. 극소수를 제외하면, 도표 원본은—
사회 경제 박물관에서 제작한 도표 대부분과
마찬가지로—사라졌거나 훼손된 상태다.

도판은 레딩 아카이브에 있는 작은 사진
인화지 파일, 이른바 'T 파일'(독일어
'Tafeln'에서 따온 말)을 바탕으로 만들었다.
사회 경제 박물관의 미출간 작업으로
현재까지 남은 유일한 기록이다. 전시용 도표
(126센티미터 단위 모듈을 기본으로 한다),
책이나 잡지에 실으려고 개작한 도표, 아이소
타이프 그룹이 디자인한 책 등을 불문하고,
도판의 크기는 원작의 속성과 크기를 존중해
정했다.

　그림 출처
책에 실린 그림의 출처는 레딩 대학교 타이포
그래피 그래픽 커뮤니케이션 학과의 오토
마리 노이라트 아이소타이프 컬렉션이다.
예외는 다음과 같다.
1.07, 1.10, 1.11, 1.17, 1.46, 1.47, 2.06,
　2.12, 3.10, 3.11, 3.13, 4.01: 로빈 킨로스
3.07: 에릭 킨들
3.12: 베인스 딕슨 컬렉션

마리 노이라트

1 빈 통계 도법과 아이소타이프—
오토 노이라트와 함께한 배움과 협력

1. 이 글은 내 요청에 따라 마리 노이라트가 썼고, 내가 기획한 아이소타이프 관련서에 실릴 예정이었다. 원고는 'Marie Neurath | Lehrling und Geselle von Otto Neurath | in Wiener Methode und Isotype'라는 제목이 달린 A4 용지 25쪽 분량이었고, 1986년 6월 자로 되어 있었다. 이 책에 실린 글은 1986년 8월에 내가 번역했다. 마리 노이라트는 번역문 일부를 수정하고 보완했다. 그는 1986년 10월에 사망했다.

내 통계 도법 수습 생활을 완벽하고 조리 있게 설명하고, 그로써 다른 사람에게 해당 주제를 소개하는 일은 안타깝지만 불가능하다.[1] 배운 것은 절대로 잊지 않고 늘 다시 적용했지만, 기억에서 사라진 것이 너무 많다. 배우는 과정이 한 단계씩, 규칙 하나씩 이루어지지는 않았다는 점도 분명하다. 시각물 작업이 기호와 규칙을 먼저 수립하고 거기에서 시각적 표현으로 나아가는 순서로 이루어지지 않은 것과 마찬가지이다. 오히려 반대였다. 무엇인가를 시각적으로 표현해야 했고, 그러기에 가장 좋은 방법을 찾아야 했다. 돌이켜 보면, 그런 과정을 통해 일정한 규칙 체계가 만들어진 것이 분명하다. 그러나 어떤 순간들, 새로운 일이 일어난 순간들은 기억에 남아 있다. 그런 순간들을 시간 순서대로 기술해 보려고 한다. 그러다 보면 배움과 협력의 세월을 담은 스케치가 나타날지도 모르겠다.

첫 만남

오토 노이라트의 도표 작품을 처음 본 순간은 아주 선명하게 기억한다. 졸업을 앞두고 괴팅겐 대학 동료 몇 명과 함께 빈을 방문했을 때였다. 빈에 살면서 오토와 올가 노이라트를 알고 지내던 오빠 쿠르트가 그들을 소개해 주었다. 1924년 10월 초 어느 날 노이라트는 내게 주택 박물관을 구경시켜 주었다. 그가 만든 도표 일부가 그곳에서 전시 중이었다. 그중에는 여러 나라의 인구 밀도를 보여 주는 도표가 있었다. 국토 면적을 일정 단위로 나누어 한눈에 비교해 주는 도표였다. 인구는 점으로 제시되었는데, 정해진 수량을 나타내는 그 점들이 해당 면적에 일정하게 배열되어 있었다. 단위 면적당 점 개수가 인구 밀도를 그대로 드러냈다. 제시 방법이 너무나

알기 쉬워서, 실제로 너무나도 자명해서, 그리고 구체적 상황과 밀접히 연결되어 있어서 마음에 든 도표였다. 그러나 가장 뚜렷한 인상을 남긴 작품은 따로 있다. 몇몇 국가에서 가장 큰 다섯 도시를 보여 주는 도표였다. 내가 아는 한 이 도표를 기록한 도판은 없고, 이후 우리가 같은 주제를 다룬 적도 없다. 그러나 주요 특징은 내 기억에 보존되어 있다. 프랑스는 파리가 지배적이고 나머지 네 도시가 급격히 줄어드는 모습을 보였다. 영국에서는 런던이 지배적이나, 다른 세 도시도 엇비슷한 규모의 산업 중심지였다. 독일은 훨씬 작은 베를린이 지배하고, 커다란 한자 동맹 도시들과 다른 주도들이 뒤따랐다. 이 도표에서 인상적이었던 점은 제시 방법이 아니라 질문 형성 방법이었다. 가장 큰 다섯 도시를 보여 주겠다는 생각과 결과에 대한 예측이 나라별 역사와 특징을 그처럼 풍부하게 드러낸다는 점이었다. 바로 이 도표 앞에서, 나는 노이라트와 함께 그런 시각적 제시 작업을 하겠다고 결심했다.[2] 곧이어 노이라트는 빈 사회 경제 박물관 설립에 착수했고, 박물관은 1925년 1월에 창립되었다. 1925년 2월 중순 괴팅겐에서 졸업 시험을 치른 나는 1925년 3월 1일부터 박물관에서 일하기 시작했다.

일을 시작하며

처음에는 행정 업무로 한나절씩을 보냈다. 목록 작성, 잔돈 관리, 타자 등이 업무였다. 그러던 중 노이라트가 독일 통계 연감을 주며 표를 모아 달라고 부탁했다. 당시 두 가지 도표 작업이 진행 중이었는데, 거기에는 이미 도형 요소가 도입되어 있었다. 제도사 두 명이 펜과 잉크로 작업했다. 두 도표 모두 도판으로 남아 있다. 제도사는 분명히 노이라트가

2. 1980년 헹크 뮐더르에게 사적으로 써 준 자전적 글에서, 마리 노이라트는 주택 박물관에서 오토 노이라트를 처음 만난 일을 더 자세히 설명했다. "내가 얼마나 감명받았는지 눈치챈 오토는 내게 그런 디자인을 해 볼 생각이 있느냐고 물었다. 하지만 할 말이 없었다. 전에는 그와 같은 것을 본 적이 한 번도 없었으니까. 그가 되물었다. '이런 도표를 디자인하는 박물관을 시작한다면, 참여할 뜻이 있으시오?' 나는 무조건 '네'라고 답했고, 이는 진심이었다. 오토는 혼잣말에 가깝게 말했다. '이제야 해낼 수 있겠다는 확신이 드는군.' 그는 곧이어 준비를 시작했다." 이 대화는 오토 노이라트가 훗날 '변형'이라 불리게 된 일을 도울 적임자를 본능적으로 알아봤음을 시사한다. 극히 겸손한 마리 노이라트는 자신을 내세우는 법이 없었지만, 여기에서는 자신이 없었다면 어쩌면 노이라트가 새로운 박물관 사업에 착수하지 못했으리라고 암시한다.

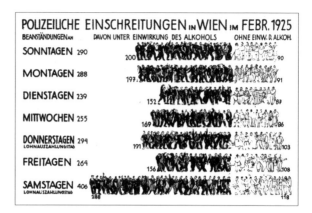

1.01. 「1925년 2월 빈 시내 경찰 개입 건수」, 전시용 도표(『외스터라이히셰 게마인데 차이퉁』[ÖGZ] 1926년 5월 15일 자). 출판용 개작으로 추정된다.

1.02. 「빈의 출생 사망 인구」, 전시용 도표(T3c, ÖGZ 1926년 5월 15일 자). 출판용 개작으로 추정된다.

그려 준 스케치를 바탕으로 작업했을 터인데, 스케치는 기억나지 않는다. 「1925년 2월 빈 시내 경찰 개입 건수」 [1.01]에 기호는 쓰이지 않았지만, 물결치는 군중을 실제로 셀 수는 있다. 노이라트는 변동이 심한 무리와 안정된 무리를 구별하는 데에 이미 축을 사용하기도 했다. 한편, 같은 시기에 만들어진 출생 사망 인구 도표[1.02]에는 기호가 쓰였는데, 아마도 기호가 쓰인 첫 사례일 것이다. 해당 도표는 노이라트가 『국제 도형 언어』에도 소개한 기존 그래프 하나[1.03]를 발전시켜 만든 것이 확실하다. 그는 기준 축과 선 사이 간격이 통계 수량을 나타낸다는 사실을 명료하게 밝혔고, 그 간격을 세로로 배열한 기호로 채웠다. 다음에는 출생과 사망의 위치를 구별해야 했는데, 여기서 그는 각각을

1.03. 오토 노이라트가 나쁜 예로 꼽은 그래프(『국제 도형 언어』 101쪽). 여러 문제가 있지만, 특히 연속선이 허위 사실을 제시한다. 자료는 연간 총합일 뿐인데, 선은 일간 혹은 그보다도 촘촘한 단위를 암시한다. 연간 자료는 막대 그래프로 더 정직하게 나타낼 수 있을 것이다. '그래프'는 '기초 영어'에서 금하는 단어여서, 대신 '곡선'(curve)이라는 말이 쓰였다.

Example of bad system : curve of births, deaths, and men getting married

PICTURE 36

101 DI

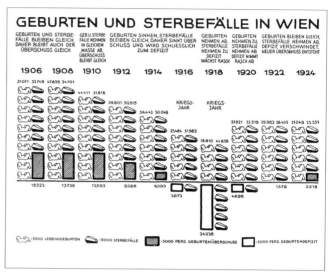

1.04

기축 위아래에 배치하는 방법을 썼다. 그러다 보니 사망 대비 초과 또는 미달 출생 인구는 별도로 밝힐 수밖에 없었다. 여기에는 분명히 불만스러운 면이 있어서, 새 도표 [1.04]에서는 기호를 여전히 세로로 배열하되 출생과 사망을 나란히 놓아 초과와 미달 출생 인구가 명료히 보이게 했다. 이 도표를 더욱 개선할 방법을 두고 벌인 토론을 기억한다. 도표에 쓰이는 두 기호는 엇비슷한 면적을 차지해야 했지만, 그렇게 하면 유아와 비교해 관이 너무 작아 보여서 아동용 관으로 오인될 수 있었다. 그래서 관 대신 비석을 기호로 쓰기로 했다[1.05, 1.06]. 이 주제에 가장 적합한 형식은 가로 배열을—대개는 가로 배열이 자연스럽고 이를 적용하기 어려운 경우는 드무니까—규칙으로 정하고 나서야 비로소 찾을 수 있었는데, 아마 이 형식[1.07]은 『다양한 세상』에 처음 소개되었을 것이다. 이제 이견은 출생 대비 초과 사망 인구를 기축 왼쪽에 표시하느냐 오른쪽에 표시하느냐를 두고 이따금 일어난 것밖에 없었다.

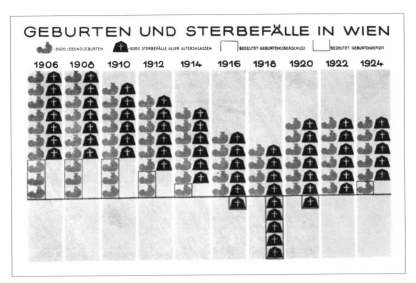

1.05

1.04~1.06. 세로로 배열된
출생 사망 인구 도표(1.04:
ÖGZ 1925년 8월 15일 자 /
1.05: T3f, ÖGZ 1926년 5월
15일 자 / 1.06: T3d).
1.04와 1.05는 빈 시내
통계이고, 1.06은
오스트리아 전국 통계로
표제가 의미를 밝힌다.

1.06

1.07. 「독일의 출생 사망 인구」(『다양한 세상』 43쪽). 1.02와 같은 자료이지만, 여기에서는 정보가 가로로 배열되었다.

첫 사무실

몇 달 동안 오스트리아 주택 소공원 협회 건물 일부를 빌려 지낸 우리는 결국 제3구 청사에 우리만의 사무실을 얻었다. 제도를 포함해 모든 도표 제작 공정을 수용할 정도로 넓은 공간이었다. 스위스 출신 그래픽 미술가 에르빈 베르나트와 제본가 요제프 셰어가 장기간 협업을 시작한 곳도 그곳이었다. 나는 전화와 타자기를 갖춘 작은 별실에서 디자인 드로잉 작업을 맡아 하기 시작했다. 우리가 처음 참여한 전시는 보건에 관한 전시(1925년)였는데, 관련 준비 과정은 이제 기억나지 않는다. 아마 나는 부수적인 역할만 했던 모양이다. 그러나 『게졸라이』(1926년) 작업만 해도 달랐다. 게졸라이는 의료 보험, 사회 복지, 체육을 주제로 뒤셀도르프에서 열린 대규모 전시회였다. 제1차 대전 이전과 이후 빈 인구를 연령별로 제시한 도표[1.08]에 흡족했던 기억이 아주 또렷하다. 나는 옆방에서 일하던 노이라트에게 스케치를 모두 보여 주었다. 다행히도 그에게는 이런 간섭을 전혀 거리끼지 않는 능력이 있었다. 그는 일순간에 내

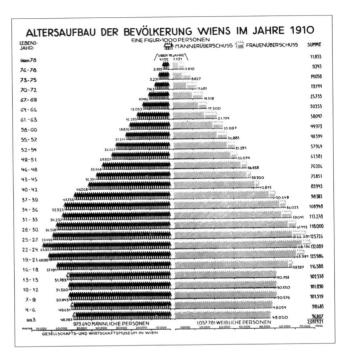

1.08. 「연령별 빈 인구, 1910년」, 전시용 도표 (T25b, ÖGZ 1926년 5월 15일 자). 남성(어두운색)은 왼쪽, 여성(밝은색)은 오른쪽에 배치되었다. 여전히 테두리 안에 정확한 값이 적혔다.

스케치에 주의를 집중하고는 디자인을 향상할 방도를 곧바로 생각해 냈다. 그러면 나는 다음 스케치를 준비해 또 그에게 가져갔다.

의뢰받아 만든 도표 대부분은 기억에서 사라졌다. 그러나 『빈과 빈 시민』(1927년) 전시에 온전히 참여한 일은 아직도 생생히 기억한다. 할 일이 무척 많아서 한동안 일손이 더 필요했다. 마침 새 공간도 얻은 참이었다. 나는 자전거로 두 사무실을 오가며 내 스케치를 전하고 실행을 감리했다. 보수 지급도 내 몫이었다. 그처럼 바쁜 일정 사이에 여유가 생기면 더 특별하고 흥미로운 일을 할 수 있었다. 예를 들어 제도사 한 명(프리드리히 야넬)과 함께 「산업체 조직」 도표[1.09]를 만드는 일에 전념했던 적이 있다. 부서 간 연결선을 꼼꼼히 계획하는 일이 가장 중요했다. 정보를 수집해 주며 도표로

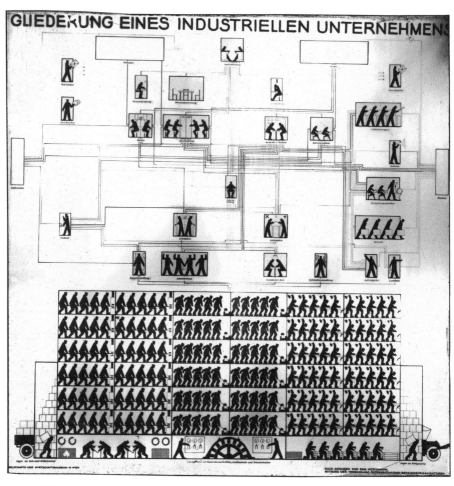

1.09. 「산업체 조직」, 전시용
도표(ÖGZ 1927년 5월
1일 자). 자료 출처는 우측
하단에 '정보원: 오스트리아
기업 연합 회원 에밀
히치만'이라고 표시되어
있다.

제시해 달라고 의뢰한 담당자는 우리가 자기 생각을 정확히
학습하고 이해하고 따라 주었다고 기뻐했으며, 그래서 나도
기뻤다. 이처럼 한가한 시기에 노이라트는 '세계의 인구'나
'세계의 권력'처럼 자신이 관심 있는 주제를 다루어 보게도
했다. 그리고 1927년에는 첫 흑백 소책자, 『노동조합』과
『독일 농업과 산업의 발전』이 나왔다.

변형

책자 작업은 주제도 흥미로웠고 내가 맡은 디자인(나중에야 '변형'이라는 명칭을 얻었다) 업무도 훨씬 많았다. 독일 제조업 고용 인구를 사업장 규모별로 보여 주는 도표에서는 지식을 총동원하고 노이라트와 끊임없이 의견을 나눈 결과 하루 만에 흡족한 해법을 찾았고, 우리는 이후에도 그 방법을 버리지 않았다[1.10]. 기호는 두 배로 늘어난 전체 고용 인구를 드러내고 세 부문의 상대적 비중과 절대적 규모를 비교할 수 있게 배열했다. 마지막 개선 방안은 노이라트가 제안했던 것으로 기억한다. 중기업을 정렬 기준으로 삼자는 것이다. 그러면 축이 생기고, 덕분에 소기업에서 대기업으로 비중이 이동하는 현상도 뚜렷하게 드러난다. 소기업 고용 인구에는 변동이 없고, 중기업은 두 배로 증가했고, 대기업은 다섯 배 증가했다는 사실을 더 만족스럽게 보여 줄 수는 없었을까? 분명히 고려할 만한 문제였지만, 기호를 한 줄, 두 줄, 다섯 줄로 반복해 배열했다면 전체 집단이 지난 연도에 비해 두 배로 커졌다는 사실을 보여 주지는 못했을 것이다.

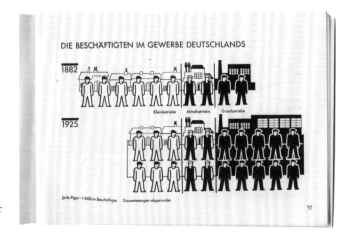

1.10. 「독일의 산업체 고용 인구」, 출판용 개작(『다양한 세상』 37쪽).

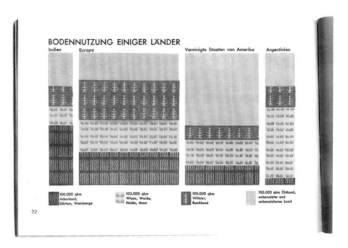

BODENNUTZUNG EINIGER LÄNDER

1.11. 「국가별 토지 이용
상황」, 역시 출판용 개작
(『다양한 세상』 22쪽). 같은
자료를 다시 다룬 도표로
1.27이 있다.

이후에도 우리는 요소의 상대적 비중과 절대적 총량을
모두 비교할 수 있는 배열법을 즐겨 썼다. 『다양한 세상』에도
이미 사례가 있다. 「국가별 토지 이용 상황」[1.11]이 그렇다.
여기에서도 기호 열 개를 배열 단위 삼아 부문별 비중이 쉽게
읽히게 했다. 후에 만든 개작에서는 불모지도 정사각형으로
나누어 세기 편하게 했다. 축을 사용한 예는 이외에도 많다.
우리가 만든 도표 가운데 최고작 하나(『현대인의 형성』)도
같은 범주에 속한다. 인류 역사에 등장한 세계 제국을 보여
주는 도표이다[1.12]. 노이라트는 인류의 4분의 1 이상을
지배한 제국을 세계 제국으로 간주했다. 도표에는 한 줄에
기호를 20개씩 배열했다. 축은 없다. 축이 하는 기능은 색이
대신한다. 제국 중심지의 이동도 보여 준다. 기호와 같은 색을
쓴 '안내도'(Führungsbilder, 도표의 뜻을 암시해 주는
삽화)는 각 제국이 결속과 권력을 확보한 수단을 표시한다.
　내게는 변형 작업을 하기에 좋은 도구가 있었다. 색연필과
4절 크기 먹지 공책이었다. 먹지 앞장에는 격자무늬가 있어서
스케치하기에 좋았고, 사본을 공책에 간직할 수도 있었다.
당시 우리는 도표 재료를 구하려고 지업사를 뒤지기도 했다.

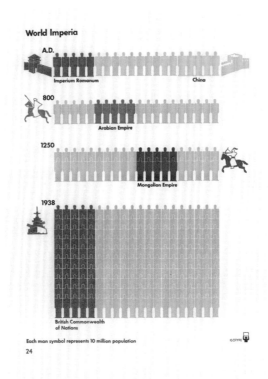

1.12. 국가 권력은 아이소
타이프에서 익히 취급한
주제였지만, 역사적 세계
제국은 『현대인의 형성』
(24쪽)에 실린 이 도표에서
처음 다룬 듯하다.

기호는 끈끈한 색종이에 그린 다음 잘라 내서 만들었는데,
덕분에 형태는 단순해졌지만, 종이 뒷면에 모든 기호의
윤곽을 그린 다음 일일이 손으로 잘라 내기가 번거로웠다.
우리는 기호 제작 기계화 방안을 꾸준히 모색했다. 금형을
활용해 볼까? 이 아이디어는 곧바로 폐기되었다. 고무 판화
기법은 진작에 생각했다. 그러나 우리가 조언을 구한 이들이
반대했다. 노이라트가 원하는 또렷하고 날카로운 형태를
얻을 수 없다는 이유였다. 틀린 조언이었다. 요건을 모두
충족할 만큼 단단한 고무 판이 있었다. 노련한 목판 전문가
게르트 아른츠가 사업에 동참하면서 우리는 고무 판화를
도입했고, 빈과 네덜란드에서도 같은 기법을 고수했다.

색 사용에도 점차 규칙이 생겼다. 기술적인 면에서는 전시용 도표에서 색의 수를 제한할 이유가 없었다. 그러나 다른 이유가 있었다. 예를 들어 노이라트는 자신이 빈 도시 계획 도표에 사용한 다양한 계조의 초록색을 사람들이 거의 눈치채지도, 기억하지도 못한다는 사실을 깨닫고는, 교육적 이유에서 색 사용을 제한하기로 했다. 규칙은 점차 엄격해졌다. 형태와 마찬가지로 색도 특정한 교육적 임무를 띠게 되었고, 따라서 색을 사용하려면 정당한 이유가 있어야 했다. 이 점을 일깨워 준 사건이 또렷하게 기억난다. 우리가 아직 첫 번째 사무실에 있을 때였다. 노이라트가 강연차 독일에 머무는 동안, 나는 제도사(브루노 추케르만)와 함께 도표 한 점(뮐러리어의 이론에 따른 문화 변동 도해)을 완성해 그의 귀국을 환영하려고 했다[1.13]. 하지만 그는 무척 짜증을 냈다. 왜 이렇게 색이 많지? 도대체 어떤 의미가 있는가? 모든 색을 다 설명할 수 있나? 그렇게 우리는 교훈을 얻었다. 하지만 노이라트는 그 도표가 주요 전시회에서 마지막까지 특별한 자리를 차지하게 해 주었다. 그러나 임의적인 색 선택은 한동안 계속되었다. 마지막이 된 새 사무실(울만슈트라세 44, XIV)로 옮긴 다음까지도 우리는 색 취향에 따라 '분홍파'나 '황토파'로 나뉘곤 했다.

1.13. 사회학자 뮐러리어의 이론에 따라 인류 문화의 발전 과정을 보여 주는 도표. 빈 시민 회관 전시회 [1.14]에 출품한 도표 중 하나(T1).

시민 회관 전시와 마지막 주소지

새 사무실로 옮길 즈음, 빈 시청은 새 청사의 시민 회관에서
대형 전시회를 열지 않겠느냐는 제의를 해 왔다[1.14~1.15].
여러 달 준비한 끝에 1927년 12월 전시회가 개막했다. 설치
작업은 노이라트가 디자인 능력을 발휘할 반가운 기회였다.
침침한 고딕풍 회관에 관람객을 끌어들여 만족시킬 만한
현대식 박물관을 세워야 했다. 건축 고문 요제프 프랑크는
액자와 전시대를 검게 칠하지 말고 목재의 자연색을 그대로
드러내며, 빨간 양탄자를 깔고, 전체 조명 대신 도표만 비추는
조명을 쓰자고 제안했다. 덕분에 공간의 낮은 부분만 환하고
아치형 천장은 어둠에 묻혀 눈길을 끌지 않게 되었다.
노이라트는 관람객이 라트하우스 광장에서 전시장에
들어서며 처음 마주하는 입구에 거대한 오스트리아 지도를
설치해 눈길을 끌게 했다. 거기에는 그가 새로 고안한 자석
기호 장치가 쓰였다. 상점 진열창 등에서 자석으로 된 글자를
철판에 붙여 글귀를 쉽게 고쳐 쓸 수 있게 고안된 게시판을
보고 떠올린 생각이었다. 우리는 관련 업체와 협의하기
시작했다. 8×4미터짜리 철판을 구해 나무 판에 붙이고,
2센티미터 크기의 정사각형 자석에 주요 산업 부문에 따른
색을 칠한 다음 하위 부문을 나타내는 기호를 그려 넣었다.
그러나 지도에서 가장 대담한 것은 부조로 표현한
오스트리아 산악 지대였다. 해발 1천 미터 단위로 등고선을
따라 잘라 지도상 해당 위치에 붙인 것이었다. 우리는 철판이
드러난 부분과 나무 판으로 덮인 부분을 통틀어 지도 전체를
토지 용도에 따라 색칠했다. 모든 자석 기호는 해발 1천 미터
아래에 있었다. 따라서 나무 판에는 철판을 덧붙일 필요가
없었다. 노이라트는 지도 제작 계획을 두고 지리학자 레만
교수에게 조언을 받았는데, 그는 지도가 지나치게

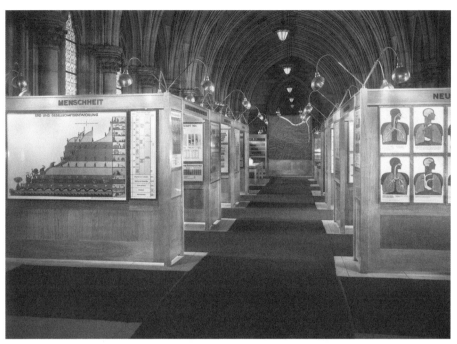

1.14

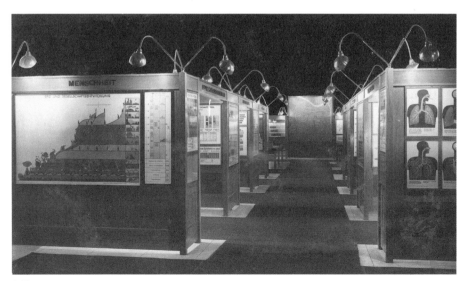

1.15

1.14~1.15. 빈 시청 신청사에 설치된 사회 경제 박물관 영구 전시회. 위 사진은 낮, 아래는 밤 모습. 전시는 목요일·금요일(오후 5~7시)과 일요일(오전 9시~오후 1시)에 열렸다.

단순화되었다며 꽤 강경한 반대 의사를 밝혔다. 그러나 노이라트는 그의 경고에 휘둘리지 않았고, 결국에는 레만 교수도 지도에 대만족해 이 점을 글로 밝혔다.

자석 도표는 다른 일에도 쓰였다. 한번은 전시용으로 오스트리아 일기도를 만들어 그날그날 예보에 따라 기호를 바꾸어 붙이기도 했다. 교실에서도 쓰였다. 예를 들어 철판에 지도를 고정하고 그 위에 자석 기호들을 붙일 수 있었다.

시민 회관 주 전시실에서 첫 왼쪽 격실 외벽에는 우리의 문화 변동 도표가 있었고, 격실과 격실 사이의 빨간 양탄자를 따라 시선을 옮기면 주택에 관한 대형 도표가 하나 더 보였다. 도표 가운데 공간에는 모형들이 있었다. 단순한 형태로 나뭇조각 판을 잘라 만든 주택 모형, 대형 실내 수영장의 층별 평면을 부속실까지 모두 포함해 투명한 재료로 만들어 쌓은 모형 등이 있었고, 공원과 물놀이터에는 선반으로 깎아 만든 나무 기호들이 붙어 있었다. 나무 모형은 어린 관람객에게 특히 인기가 많아서 자주 없어지곤 했다. 그러나 노이라트는 경비를 강화하기보다 작은 나무 모형의 여분을 늘렸다.

나는 학생들에게 기꺼이 박물관을 견학시켜 주었다. 내가 질문을 던지면 어린이들이 도표에서 답을 찾았다. 격실은 단체 관객을 수용하기에 알맞은 크기였다. 전시된 도표들을 쉽게 비교해 보며 연관성을 찾을 수 있었고, 그러면서 더욱 풍부한 정보을 얻을 수 있었다. 이런 대화를 통해 어떤 도표가 이해하기 어려운지 알아낼 수 있었고, 이는 도표를 만든 우리에게도 좋은 공부가 되었다. 때로는 스스로 박물관을 찾은 어린이들을 관찰하기도 했다. 어떤 도표를 조용히 보던 학생이 기억난다. 그의 손을 잡은 여동생은 아직 지루해하지 않고 기호들을 보며 수를 세고 있었다. 이는 우리의 도표가 누구에게나 의미를 전하고 아무도 배제하지 않으며 여러 수준의 이해를 허용한다는 증거였다. 노이라트는 이 점을

자주 강조했다. 그가 박물관의 또 다른 교육적 가치로 꼽은
것은 중립적이라는 점, 즉 객관적 사실을 제공하되 가치
판단과 평가는 관람객에게 맡긴다는 점이었다.

본 전시실 끝에는 정사각형 방이 하나 더 있었는데,
그곳은 슬라이드나 영화를 상영하고 강연회를 여는 장소로
쓰였다. 우리는 슬라이드를 점차 많이 만들었다. 그러나
영화를 만든 적은 거의 없었다. 노이라트는 장차 기회가
오리라고 믿었다.

『다양한 세상』과 『사회와 경제』

하지만 그 전에 할 일이 많았다. 시민 회관 전시가 개막한 후,
빈 출판사 한 곳에서 부담을 무릅쓰고 다색 도서를
출판하자고 나섰다. 『다양한 세상』[1.16]이 그 책이다.
1928년 내내 우리는 이 일로 바빴다. 독특하게도 여러 양식이
혼재하는 『다양한 세상』은 당시 우리가 얼마나 빨리 변하고
있었는지 보여 준다. 그런데 이 작은 책을 미처 마무리하기도

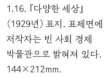

1.16. 『다양한 세상』
(1929년) 표지. 표제면에
저작자는 빈 사회 경제
박물관으로 밝혀져 있다.
144×212mm.

DIE BUNTE WELT

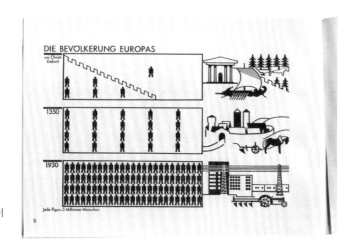

1.17.「유럽의 인구」
(『다양한 세상』 8쪽). 후기
아이소타이프 작업에 비해
'안내도'가 차지하는 비중이
크다.

전에 더 큰 과제가 나타났다. 라이프치히 서지학 연구소가
특별한 출판물로 기념일을 자축하고자 노이라트에게 의견을
물어 온 것이다. 도표 포트폴리오『사회와 경제』구상은
그렇게 시작되었고, 우리는 1929년 내내 그 작업을 했다.

『다양한 세상』에는 갖은 자료가 다 들어갔다. 일부는
전시용이나 출판용으로 이미 발표한 도표였지만, 이외에도
다양한 다색 자료가 추가되었다. 인쇄 비용을 고려하면 색이
너무 화려할 정도였다. 기술 부서에서 일하던 동료가
기억난다. 아른츠는 작업이 끝나 갈 무렵 기술 부서에
합류해서 몇몇 흑백 도표와 표지를 만들었다. 내가 한 일은
조금밖에 기억나지 않는다. 예를 들어 정적 도법에* 따라
세계 지도를 단순화한 작업이 있다. 내가 가장 좋아하는
「유럽의 인구」[1.17]는 기본적으로 노이라트의 작품으로서,
그가 어떻게 역사를 가르쳤는지를 잘 보여 준다. 내가 맡은
일은 인물 기호를 의미 있게 배열하는 것뿐이었다. 어떤
도표는 내가 스케치조차 하지 않았을지도 모른다. 제14구의
대형 사무실로 옮기면서, 변형 작업을 함께할 사람으로
프리드리히 바우어마이스터가 합류했기 때문이다.

* 역주: 정적 도법은
지구상 각 부분의 면적이
지도에서도 같은 비율이
되도록 하는 도법이다.

『사회와 경제』 준비 과정은 무척 달랐다. 세계 시장에
내놓을 만한 책을 만들어야 했고, 출판사는 선금을 넉넉히
지급했다. 노이라트는 각 분야 최고 전문가에게 조언과
협력을 구할 수 있었다. 레만 교수가 소개한 통계 전문가
알로이스 피셔 박사 외에도 민속 박물관의 사학자 로베르트
블라이히슈타이너 박사, 스트리고프스키 교수의 조교였던
미술사학자 슈비거 박사, 지도학자 카를 포이커 교수가

1.18. 「아랍 제국과 주변국
인구」(『사회와 경제』 도표
7). 『사회와 경제』에 실린
중동 지역 역사 관련 도표 둘
중 하나. 민족은 색으로
표시되었다. 서로 다른 분수
값 처리법이 혼재한다.
『사회와 경제』 도표 크기:
300×450mm.

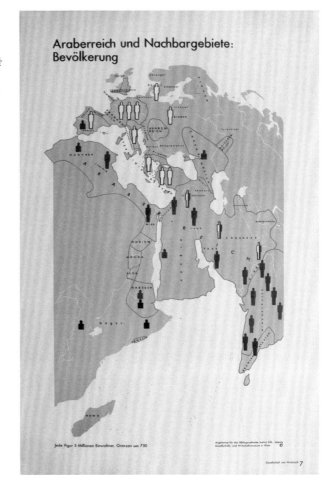

있었고, 이따금 기술사학자도 일했는데 이름은 기억나지 않는다. 그들은 우리와 정기적으로 어울리며 '과외 교사' 노릇을 했다. 그들의 연구를 변형하는 것이 내 임무였으므로, 나는 늘 모임에 참석했다. 노이라트뿐 아니라 전문가에게도 변형 작업을 보여 주면 얻는 바가 많았다. 노이라트에게는 도표 주제에 대한 생각이 나름대로 있었다. 전문가들은 최대한 많은 자료를 제공했고, 주제를 다루는 방법을 조언해

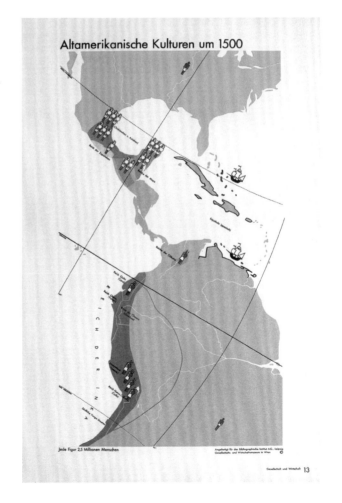

1.19. 「1500년 무렵 고대 아메리카 문화」(『사회와 경제』 도표 13). 토착민 지역과 스페인 제국의 영향을 받은 지역을 표시할 때, 역사적으로 확인된 바보다 더 명확하게 표현하는 일은 피했다.

주었다. 예를 들어 노이라트가 세계 제국에 몽골을 포함해야 한다고 말한 기억이 난다. 그러나 로마와 달리 몽골에서는 도시도 생산도 의미가 없었는데, 무엇을 보여 주어야 할까. 블라이히슈타이너 박사는 본토와 변방을 신속하게 연결하는 수단이었던 도로를 제안했다. 나에게 이 '과외 교습'은 중요한 경험이었다. 나는 모든 주제를 익혔다. 언젠가 블라이히슈타이너와 피셔는 마치 여름휴가를 막 다녀온 곳처럼 중앙아시아를 논하기도 했다. 내 업무에 관해서는 특히 지도학자 포이커 교수에게 많이 배웠다. 내가 단순화해 『다양한 세상』에 실은 지도들을 보여 주자, 그는 정적 도법이 확실히 맞다고 인정하면서도, "생동감을 조금 더하면 좋겠다"고 말했다. 그의 스케치를 보자 무슨 뜻인지 금방 알 수 있었다. 나는 지형을 기계적으로 단순화했지만, 그는 해안선에 주요 산봉우리나 강 하구, 삼각주 등을 표시했다.

1.20. 「고대 아메리카의 도시들」(『사회와 경제』 도표 14). 해발보다 높은 고도를 표시한 색 부호는 오른쪽 잉카 지역 부분 입면도가 설명해 준다.

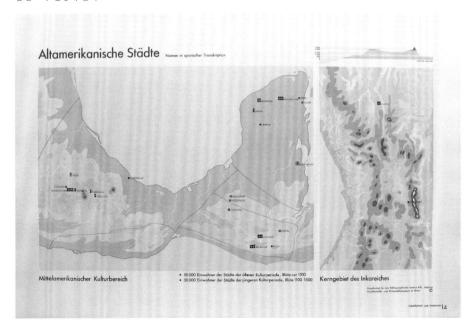

노이라트에게는 새로 그린 투영도가 여러 점 있었는데, 모두
정적 도법을 따랐다. 정량적 제시법에 적절한 도법이었다.
그는 여러 관점에서 세계를 보려고 중앙 자오선이 다른
지도들을 주문했다. 아랍 제국 작업[1.18]에서는 아라비아가
기둥처럼 중앙에 서고 정복 지역이 날개처럼 좌우로
펼쳐지는 형상을 원했다. 고대 남아메리카 문화
지도[1.19~1.20]에서는 고지대를 색으로 표시하자는
포이커의 제안을 수용했다. 언젠가 국제회의에서 채택된

1.21. 「유라시아의 삼림대」
(『사회와 경제』 도표 34).
색으로 지대를 구분한다.
진초록은 삼림대, 황토색은
'입증 가능 지대', 노랑은
'아마도 한때' 삼림이었던
지대, 연록은 '준삼림대'를
나타낸다. 이를 바탕으로
독자 스스로 논의하고
연구할 수 있다.

이후 부정확하게 시행되던 색 체계였다. 과거와 현재의 숲을
지도로 만들자는 것은 슈비거의 생각이었다. 수도원 지도
[1.21~1.22] 역시 마찬가지다.

　　지난 과제들에 비해 이번에는 여러 변형 작업을 하면서도
전체를 하나로 연관해 보려고 더욱 노력했다. 비슷한 주제를
다루는 도표들은 연관해 볼 수 있기 때문이다. 우리는 생산과

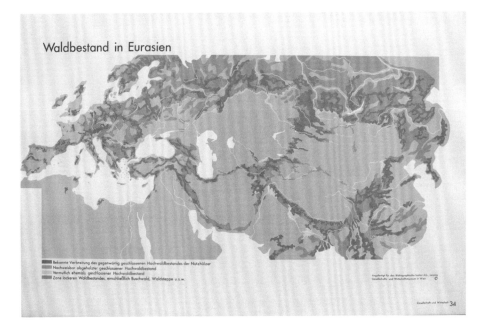

Waldbestand in Eurasien

Bekannte Verbreitung des gegenwärtig geschlossenen Hochwaldbestandes der Nutzhölzer
Nachweisbar abgeholzter geschlossener Hochwaldbestand
Vermutlich ehemals geschlossener Hochwaldbestand
Zone lockeren Waldbestandes, einschließlich Buschwald, Waldsteppe u.s.w.

34

1.22. 「수도원」(『사회와 경제』 도표 16). 수도원은 건립 시기를 기준으로 세 범주로 나뉜다. 중기(1000~1550년)를 나타내는 파랑 기호의 수가 특히 동쪽으로 확장하는 모습이 흥미롭다.

1.23. 「세계 고무 산업」(『사회와 경제』 도표 46). 테두리만 있는 기호는 수입, 색이 채워진 것은 수출, 주황은 재생고무를 가리킨다.

1.24. 「세계 설탕 산업」(『사회와 경제』 도표 41). 사탕무는 초록, 원당은 파랑, 수입과 수출은 다른 도표와 같은 방식으로 구분했다.

소비 실태를 보여 주는 경제 지도 시리즈를 만들어야 했다. 생산 중 수출은 선박 모양 기호로 나타냈고, 수입은 같은 기호를 테두리만 그려서 소비 지역에 배치해 표시했다 [1.23~1.24]. 덕분에 구체적 운송 경로가 정의된 것처럼 보이지 않을 수 있었다. 다른 지도에서는 다양한 재화의 국가별 생산량 변화를 보여 주기도 했다. 이런 제시에 어떻게 체계를 도입할 수 있을까? 나는 축을 써 보기로 하고, 대서양에 축을 놓았다. 서쪽에서 동쪽으로, 즉 왼쪽에서 오른쪽으로 나아가는 지리적 순서를 따라 아메리카는 왼쪽에, 나머지 세계는 오른쪽에 오게 했고, 그 기본 순서 안에서는 북쪽 다음에 남쪽이 오게 했다. 작은 세계 지도를 축에 걸쳐 놓아 해당 배열이 기본적으로 지리적 순서를 따름을 암시했다[1.25~1.26]. 『다양한 세상』을 만들 때만 해도 그런 규칙이 없었기에, 예를 들어 토지 이용 현황도에서

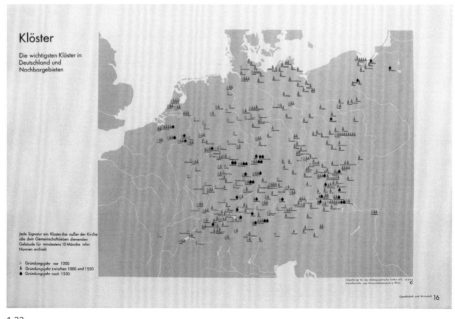

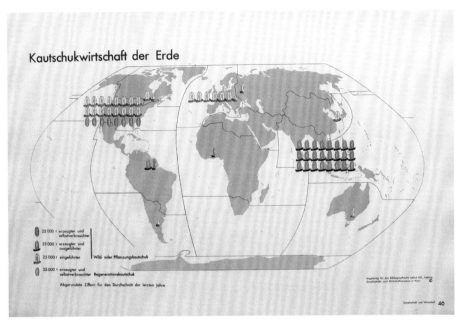

1.23

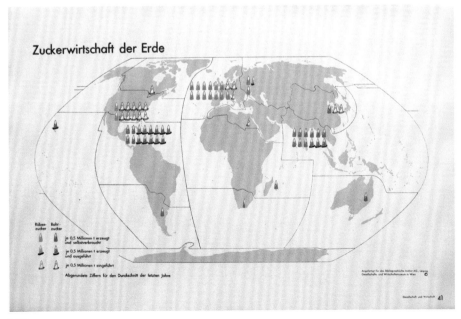

1.24

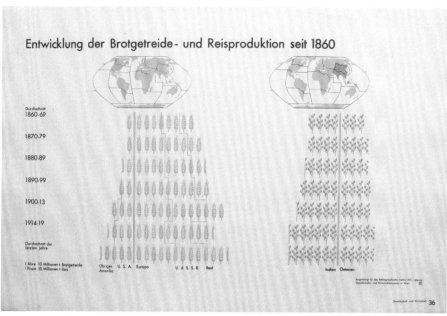

1.25

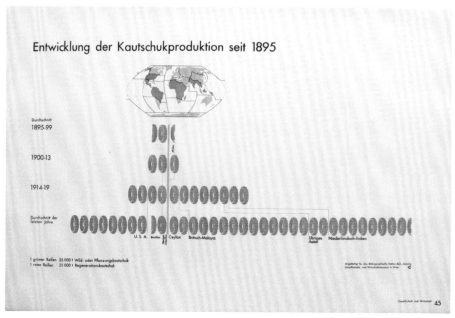

1.26

1.25. 「1860년 이후 밀과 쌀 생산량 추이」(『사회와 경제』 도표 36). 양쪽 모두 자료를 나누는 축의 위치는 일반적 규칙이 아니라 자료 자체가 보이는 경향성을 따라 정해졌다.

1.26. 「1895년 이후 고무 생산량 추이」(『사회와 경제』 도표 45). 일관된 기호와 색 체계에서 도표 46 [1.23]과 짝을 이룬다.

1.27. 「세계 경작지」 (『사회와 경제』 도표 35). 여러 나라의 경작지 면적이 서에서 동으로 지리적 순서로 배열되었다. 이전 [1.11]의 배열과 대조된다. 색은 도표 34[1.21]와 통일성 있게 쓰였다.

국가 배열 순서는 경작지가 차지하는 면적 순서를 따랐다 [1.11, 1.27]. 그러나 국가별로 비교할 때에는 값을 기준으로 배열하는 것이 나쁜 원리가 되기도 한다는 사실을 금방 깨달았다. 그렇게 하면 언제나 감소 추세처럼 보이는 흐름이 나타날 뿐만 아니라, 중요한 내용은 병기된 이름들을 읽어 보아야 알 수 있기 때문이다. 이는 좋은 시각화 방법이 아니다. 하지만 값의 크기대로 배열해야 하는 때도 있다. 예를 들어 소득이 하락하면 유아 사망률이 높아진다는 사실을 보여 줄 때가 그렇다[1.28]. 우리는 지리적 순서에 따른 배열 원칙을 언제나 지켰고, 전 세계 모든 나라의 배열 순서를 정했다. 같은 순서를 바탕으로 세계를 여덟 개 경제권으로— 나중에는 여섯으로—나누었고, 이 체계를 『사회와 경제』에 처음 적용한 후 『현대인의 형성』까지 고수했다.

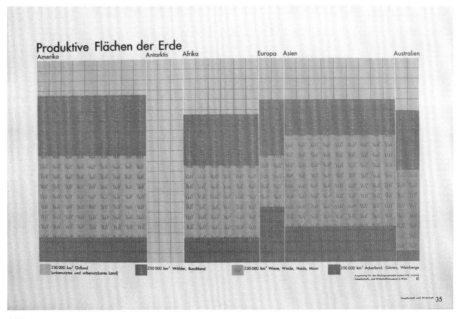

1.27

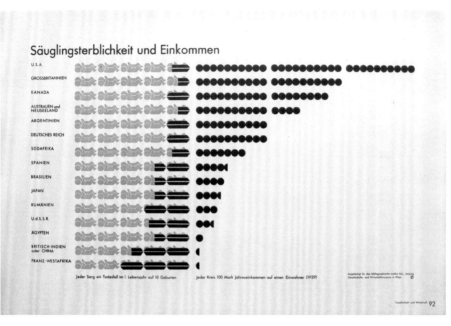

1.28.「유아 사망률과 소득」
(『사회와 경제』 도표 92).
이 도표에서 중요한 점은
질병과 사망이 소득과
상관관계에 있음을 보여
주는 것이므로, 지리적
순서는 부차적이다. 소득
기호는 열 개씩 묶어서
헤아리기 쉽게 했다.

주요 국가의 이출입 인구를 보여 주는 도표에서 변형
작업을 하다 보니, 우리가 출생 사망 추이에서 어렵사리
정리한 배열법을 다른 주제에도 의외로 쉽게 적용할 수
있다는 사실이 명료하게 드러났다[1.29]. 이민 도표에서도
초과값과 미달값을 제시하는 일이 중요했다. 기호만 바꾸어
주면 같은 배열법을 사용할 수 있었다.

　인구 밀도를 제시한 방법도 다시 적용할 기회가 있었다.
동전 모양 배경에 인구를 배분한 독일 국내 재산 분배 현황
도표가 한 사례이다[1.30]. 우리는 전체가 완전한
직사각형을 이루게 동전을 배열함으로써 도표가 부의 총량을
다룬다는 점을 나타냈다. 캡션은 도표가 전체 인구를
다룬다는 사실을 분명히 밝혔다.

　총량이 여러 부문으로 나뉘는 모습을 나타내려면, 되도록
완결된 형태를 이용해 그것이 총량을 다룬다는 사실을

강조해야 한다. 독일 농업 경영 규모처럼 통계 자료 자체가
그런 일을 쉽게 해 줄 때도 있다[1.31]. 여기에서는 25단으로
이루어진 농지 총합을 5행 5열로 나누어 정사각형 모양을
이루게 하고, 한 부문 즉 대규모 기업농이 한 행을 채우도록
배열할 수 있었다. 다른 두 부문에서 다섯 칸짜리 행을 채우고
남은 값이 나머지 행의 두 칸씩을 차지했고, 세농이 한 칸을
마저 채워 행을 완성했다. 세농이 정사각형 한가운데를

1.29. 「국가별 이입민과
이출민, 1920~27」(『사회와
경제』 도표 74). '초과와
미달' 축 정렬이 이 도표에도
완벽하게 적용된다. 이
경우에는 기호를 일정
수로—예컨대 표에 쓰인
단위에 따라 넷씩—묶는
방법이 부적절했을 것이다.

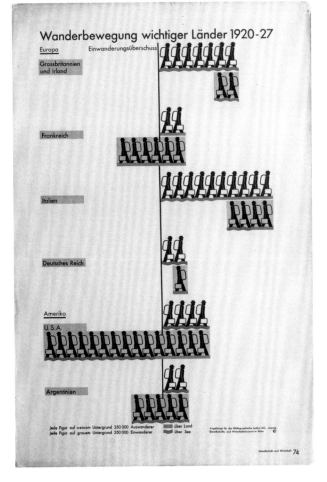

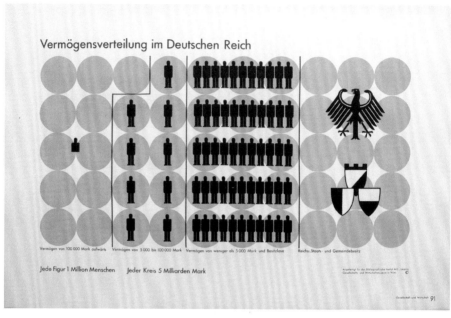

1.30. 「독일 국내 자산 분배
상황」(『사회와 경제』
도표 91). 소득에 따라
인구를 세 계층으로 나누고
왼쪽부터 부유층, 중간층,
빈곤층 순서로 배열했다.
오른쪽 끝의 국가와 공공
재산이 그림을 완성한다.

1.31. 「1925년 농업 경영
규모」(T65g). 웰스의
『인간의 노동, 부, 행복』
(1932년)에 수록된 도표로,
여기에는 사회 경제
박물관이 배포한 발췌
인쇄본을 재생해 실었다.
별색(빨강)이 꼭
필요하지는 않았지만 써도
되는 형편이어서, '기계
농업'을 강조하는 데
사용되었다. 226×151mm.

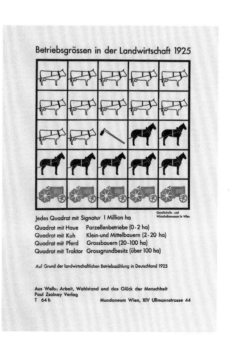

차지하게 하면서 마침내 보기 좋은 배열이 마무리되었다. 덕분에 반가운 균형감이 생겼을 뿐만 아니라, 중소농이 차지하는 토지가 그보다 규모가 큰 두 부문의 토지를 합친 만큼이나 많다는 사실이 더욱 잘 드러났다. 그러나 언제나 이렇게 운이 좋았던 것은 아니다. 『사회와 경제』에 실린 사회 구성 도표[1.32]에서는 전체 인구를 불완전하게 완결된 형태로밖에 나타내지 못했다.

1.32. 「뉘른베르크 사회 구성, 15세기와 현재」 (『사회와 경제』 도표 80). 색은 계층을 구별해 준다. 파랑은 상류층을, 초록은 농민을, 빨강은 하류층을, 검정은 종교인을, 회색은 기타를 나타낸다. 현재에서 단위가 1천 배 늘어난 점은 그림자 처리된 형상으로 표시했다. 이 도표와 짝을 이루는 도표 81은 1700년 무렵과 현재의 빈 사회 구성을 보여 주었다.

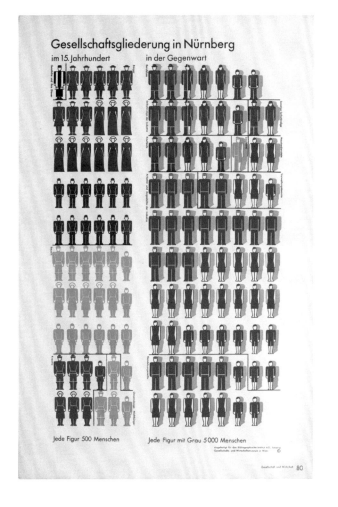

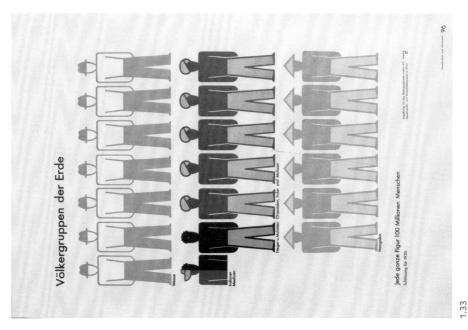

1.33

1.33~1.35. 「세계의 인종」,
「세계의 경제 형태」,
「세계의 종교」(『사회와
경제』 도표 96~8). 색은
인종을 분류해 줄 뿐만
아니라, 다른 아이소타이프
작품과 마찬가지로 일관성
있게 쓰이면서 경제 형태
기호의 뜻을 뒷받침해 준다.
빨강은 공업, 파랑은 그보다
낡은 형태의 경제, 초록은
'원시' 경제 활동을
가리킨다.

세계의 인종, 경제 형태, 종교에 관한 도표[1.33~1.35]도
유사한 배열법을 따랐다. 이들을 처음 만들 때 세계 인구는
18억 명이었고, 그중 백인은 6억, 몽골 인종이 6억, 나머지가
합쳐서 6억이었다. 따라서 전체 인구를 자연스럽게 삼등분할
수 있었다. 시간이 흐르면서 인구도 늘어났지만 우리는
삼분법을 고수했고, 결과는 여전히 쓸 만했다.

나는 네 도시의 발전 특징을 보여 주는 지도 네 장
[1.36~1.39]에 특별히 애착이 있었다. 그중에서도
다마스쿠스와 로마는 특히 매력적이었다. 여기에서 내 변형
스케치가 맡은 역할은 일부에 불과했다. 로마 지도에 거리를
하나씩 그려 넣던 한스 토마스 곁에 붙어 앉아 어떤 것은 놓아
두고 어떤 것은 빼라고 일일이 말하던 기억이 난다. 현대에도
남아 있는 고대 거리 패턴은 중세와 현대 로마 지도에서도
명료하게 드러나야 했다.

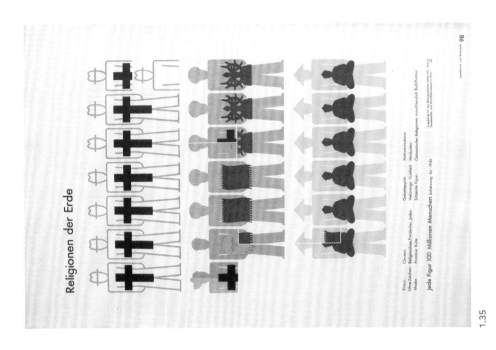

1.35

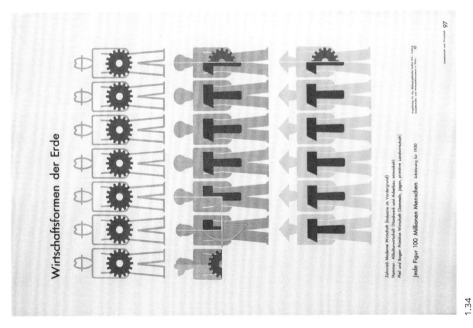

1.34

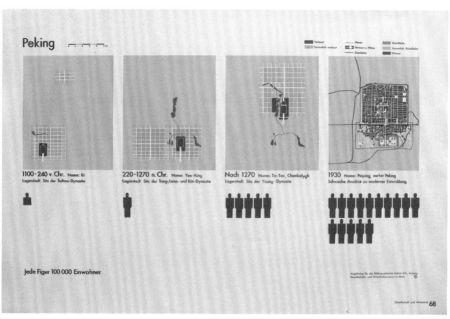

1.36

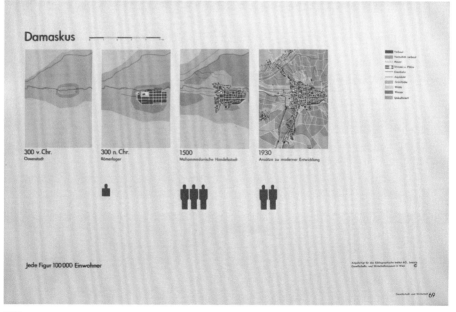

1.37

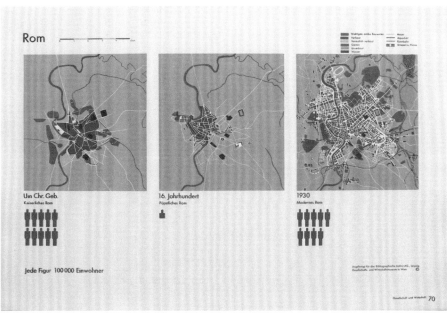

1.38

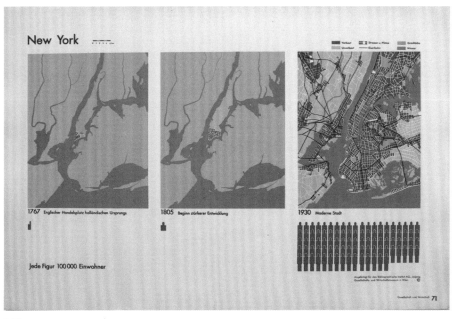

1.39

출판사와 약속한 기일 안에 도표 제작을 끝내려고, 우리는 암스테르담의 페터르 알마와 프라하의 아우구스트 친켈처럼 우리와 비슷한 방식으로 일하던 사람들을 끌어들였다. 그래서인지 별다른 이유 없이 기호의 모양이 달라지곤 했다. 이 큰일을 끝마치고 나서 조금 여유가 생겼을 때에야 비로소 노이라트는 아른츠와 머리를 맞대고 앉아 기호의 형태와 관계, 조합 방식을 체계적으로 재검토할 수 있었다. 그 결과 뚜렷한 의미와 근거가 있는 기본 기호 사전이 만들어졌다. 이는 매우 생산적인 협업이었지만, 내가 참여한 부분은 거의 없었다. 그러나 예를 들어 커피 기호가 일정한 면적을 차지한다면 쌀과 곡물 기호도 그와 같은 면적을 차지해야 한다는 점, 그리고 필요에 따라 그 면적은 반으로 줄일 수도 있다는 점을 확인하느라 애썼던 기억은 있다.

빈에서 보낸 마지막 시간

『사회와 경제』를 완성한 다음에는 협력자 수가 다시 줄어서, 우리는 사무실 두 층 가운데 한 층을 비웠다. 전시 횟수는 줄었지만, 우리가 점차 국외에 알려지면서 새로운 기회가 생겨났다. 베를린 크로이츠베르크에는 박물관을 설치해야 했고, 모스크바에서는 우리의 방법론을 가르쳤으며, 노이라트는 1931년 암스테르담에서 열린 세계 사회 경제 대회에 초청받아 슬라이드와 전시용 도표를 이용해 생산력에 관해 강연했다. 나는 독일 지도를 바탕으로 만든 전시 도표를 수정하러 베를린 크로이츠베르크에 단 한 번 다녀왔다. 1932년 가을 선거 결과가 공표된 때였다.* 모스크바에서는 일이 시급한 와중에도 어떤 러시아 여성에게 변형법을 전수해야 했다. 당시 빈에는 전도유망한 변형법 학생 하인츠

카우플러가 있었는데, 그는 모스크바에도 한 차례 다녀갔고
네덜란드에서는 한동안 우리를 돕기도 했다. 새 사업에서
가장 뚜렷한 전기가 된 일은 암스테르담 대회 작업이었다.
세계를 여섯 개 주요 경제권으로 나누는 방법을 그때
고안했는데, 국제 금융업 상호 관계도에서 드러나듯 이는
성공적인 방법이었다. 노이라트는 생산과 소비에서 돈과
신용을 분리하는 방법을 설명할 때 케네의 '경제표'를 예로
들었다. 그는 케네가 매우 복잡한 말로 설명한 것을 명쾌한
도식[1.40]으로 절묘하게 표현함으로써 놀이처럼 쉽게
이해하게 했다. 미래가 점차 위태로워 보이는 상황에서
새로운 서방 인맥은 우리에게 무척 중요했는데, 특히 대회를
조직한 두 여성, 즉 헤이그의 마리 플레데뤼스와 뉴욕의 메리
판 클레이크를 알게 된 일이 큰 도움을 주었다. 우리는
네덜란드와 영국, 미국에 지사를 세웠다.

1.40. 『세계 사회 경제 계획』
(1931년) 중 노이라트의
'세계의 생산력 증대 현황'
강연에 쓰인 도표. 케네는
국가를 토지를 경작하는
'생산 계급', 그들에게
임대료를 받는 '지주 계급',
농업 외 활동에 참여하는
'비생산 계급'으로
구분했다. 빨강 선은 계급 간
재화 이동을, 검정 선은 화폐
이동을 나타낸다.

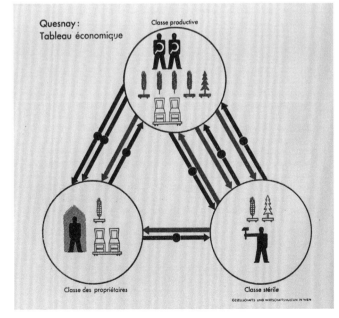

빈에서도 『사회와 경제』가 간행된 다음부터는 학교와
함께하는 일이 늘어났다. 우리에게는 자유롭게 실험을 벌여
볼 만한 학교가 있었고, 덕분에 좋은 협업이 이루어졌다. 내가
다른 학교 수업에 참여한 적도 있다. 우리 사무실에 교사들을
불러 모아 시험법에 관한 토론을 벌이기도 했다. 그 성과는
당시 노이라트가 쓴 『학교에서 활용하는 빈 통계 도법』에
삽화로 일부 실렸다. 그때 우리는 '기초 영어'에* 관한 소식을
듣고 오그던과 연락을 취했다. 기초 영어 책 두 권, 즉
『아이소타이프로 배우는 기초 영어』와 『국제 도형 언어—
아이소타이프의 첫째 규칙』 작업은 빈에서부터 시작되었다.
『사회와 경제』가 간행되고 나서, 같은 출판사가 펴낸
『마이어의 대화 사전』에는 '빈 통계 도법'에 관한 글이
실렸다. 1934년 우리가 빈을 떠나면서 그 이름은 잃어버리고
말았다. 살아남으려면 세계 시민이 되는 수밖에 없었다. 이후
우리는 빈 같은 보금자리를 다시는 찾지 못했다.

* 역주: 기초 영어(Basic
English)는 1930년 영국의
언어학자 찰스 오그던이
개발한 통제 자연어다.
국제적인 보조어로 보급할
목적에서 개발되었고, 일반
영어와 유사하지만 문법이
단순하며 예외와 어휘가
한정된다.

헤이그

기초 영어 책 두 권을 만들면서 우리의 통계 도법에도 새
이름이 필요해졌는데, 그때 도움이 된 것이 바로 '기초'
(BASIC: British American Scientific International
Commercial)라는 이름의 조어법이었다. 어느 날 오후
이리저리 궁리를 거듭하던 나는 '국제 도형 교육법'(Inter-
national System Of Teaching in Pictures), 즉 '아이소팁'
(Isotip)을 고안했지만, 첫음절 말고는 별로 마음에 들지가
않았다. 그러고는 금방 '아이소타이프'(Isotype)가 떠올랐다.
그러나 쓸 만한 말 풀이는 끝내 찾지 못했고, 그래서 우리는
썩 흡족하지 않은 '국제 활자 도형 교육법'(International

1.41. 1935년 무렵 간행된 듯한 리플릿. (사진은 전체 네 쪽 가운데 첫 쪽이다.) 아마도 '아이소타이프'라는 이름과 기호, 새로운 생산 주체인 국제 시각 교육 재단을 처음 알린 문서일 것이다. 147×207mm.

System Of TYpographic Picture Education)이라는 풀이를 계속 쓰게 되었다. 그날 저녁 암스테르담에서 회의를 마치고 돌아온 노이라트는 새 이름을 마음에 들어 했고, 다음 날 아른츠에게 그것을 표시할 기호를 만들어 달라고 부탁했다. 새 이름과 기호는 모두 『국제 도형 언어』에 처음 선보였다 [1.41].

　『아이소타이프로 배우는 기초 영어』[1.42]는 기초 영어 입문서였다. '빗'이나 '솔', '개'나 '고양이' 같은 대부분 어휘를 도형으로 설명하는 일은 그리 어렵지 않았다. 그러나 '빵'이나 '케이크'는 흔한 유형 몇 개를 그려 주어야 했다. '나무'에는 낙엽수, 침엽수, 야자수 등 세 가지 나무'들'을 그렸다. '나무'라는 집합 명사를 그림으로 그릴 수는 없었다. 'a'(불특정한 사물을 나타내는 부정 관사)와 'the'(특정한 사물을 나타내는 정관사)를 설명할 때에는 먼저 태양과 달, 여러 별을 그린 다음 'the sun', 'the moon', 'a star' 같은 설명을 달았다. 성질을 설명할 때는 예를 둘씩 들었다. 두 예에 공통되는 성질이 바로 우리가 밝히려는 뜻이었다. 예를

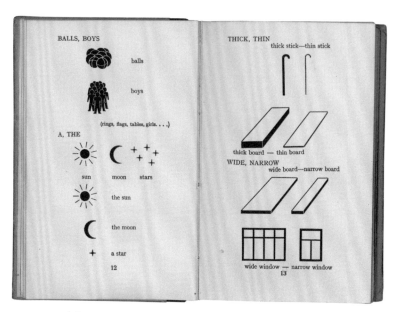

1.42. 오토 노이라트,
『아이소타이프로 배우는
기초 영어』(1937년),
150×98mm.

들어, '어린 나무'와 '늙은 나무'는 각각 '작은 나무'와 '큰 나무' 혹은 '가는 나무'와 '굵은 나무'를 뜻할 수도 있다. 그래서 우리는 '어린이'와 '늙은이'도 더했다. '사이에'나 '통하여' 같은 단어에는 '두 여자 사이에 선 남자', '문을 통하여 들어가는 남자' 같은 구체적 상황을 제시했다. 트리 구조는 '부모와 자식' 같은 가족 관계로 설명했다. 요컨대 풀어야 할 문제가 생각보다 많았는데, 이를 해결하는 데에는 기호를 만드는 아이소타이프 접근법이 큰 도움이 되었다.

　　노이라트는 기초 영어 입문서 제작에 동의하면서, 같은 총서로 우리의 통계 도법에 관한 책[1.43]을 함께 만들면 어떻겠냐고 제안했고, 오그던은 이를 흔쾌히 수락했다. 그래서 우리는 두 권을 동시에 만들어야 했다. 둘 다 나름대로 흥미로운 작업이었다. 10년 동안 경험을 쌓았으니 우리의 규칙을 요약하기에도 적당한 때였다. 그 책은 이전에 우리가 내놓은 어떤 책보다도 폭넓고 체계적이었다. 나는 그림뿐

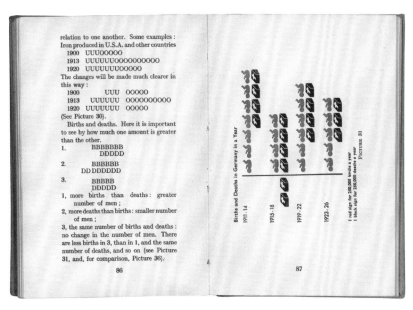

1.43. 오토 노이라트, 『국제
도형 언어』(1936년),
150×104mm.

아니라 글도 다루었는데, 경험이 별로 없던 나는 기초 영어로
글을 정리하려 했다. 오그던과 가장 가까운 동료였던 미스
로크하르트가 며칠 동안 헤이그를 방문해 글 전체에 우아한
기초 영어 문체를 입혀 주었다. 우리는 기초 영어를 쓰기가
얼마나 어려운지, 또 그것을 읽기가 얼마나 쉬운지 배웠다.
그러나 그 점은 우리의 도형 언어도 마찬가지였다. 또 다른
면에서, 우리는 모두 국제적 소통을 위해 애쓴다는 점에서
한가족이라고 느꼈다. 외국을 여행하는 사람이 길 찾는 일을
돕는 것이나, 지식을 공유하는 기초를 다지는 일이나 그
목표는 같았다. 여기에서 노이라트는 도형 언어의 특징을
구술 언어와 연관해 설명했다. 그는 아이소타이프가 언어를
돕는 언어라고 묘사했다. 어떠한 도표에든 몇 마디 말은
필요하다. 한자처럼 기호로만 이루어진 언어를 창조하는
것은 우리가 하려던 일이 아니었다.

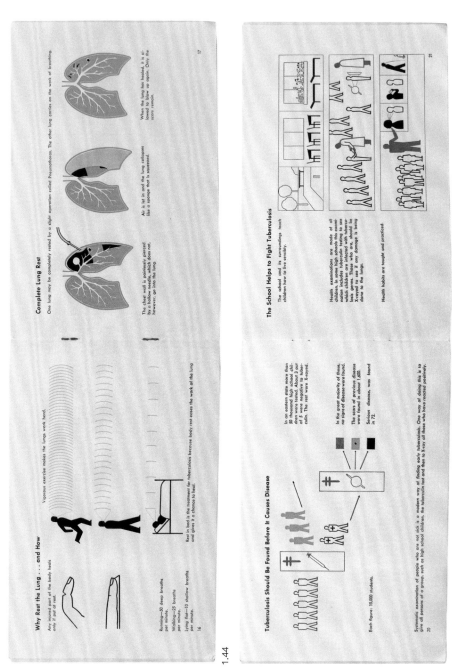

1.44

1.45

1.44~1.45. 『결핵―도형
언어로 보는 기본 사실』
(1931년), 153×230mm.
결핵 협회의 포스터
순회전에 맞춰 간행된
소책자.

미국

네덜란드 생활 초기에 우리는 무척 가난했다. 친구들은
있었다. 암스테르담에서는 전시회를 두 번 열었다. 헤이그의
트리오 인쇄소 대표 케르데이크 씨는 전시 공간을 제공해
주는 한편 세계 여행에 관한 소책자를 인쇄해 주기도 했다.
그렇지만 일거리는 들어오지 않았다. 그러다 드디어 숨통을
틔워 준 일이 생겼다. 뉴욕 전국 결핵 협회에서 교육 담당자로
일하던 미국인 의학자 클라인슈미트 박사가 찾아온 일이다.
시각화 방법에 관해 새로운 발상을 구하려고 유럽을 출장
중이던 그는 두 가지 소득을 얻었는데, 바로 드레스덴의 독일
위생 박물관과 아이소타이프였다. 노이라트는 얼마 후
뉴욕에 초청받았다. 몇 주 후에는 내 출장도 주선해 주었다.
나는 루스벨트가 막 재선된 1936년 11월 뉴욕에 도착했다.

결핵 협회는 록펠러 센터의 큰 방 하나를 사무실로 쓰고
있었다. 책상이 무척 많은데도 책상 사이에 공간이 넉넉했다.
언제든 전문가를 쉽게 부를 수 있는 형편이었다. 협업은 곧장
시작되었다[1.44~1.45]. 우리는 색을 의미 있게 사용하는
데에 곧바로 합의했다. 건강한 상태는 주황, 질병과 병근은
검정, 의료 조치는 빨강, 공기가슴증에서 공기는 하늘색으로
표시했다. 우리는 폐 도상을 단순화하는 방법과 폐를
둘러싸는 테두리가 필요하다는 점을 논의했다. 테두리가
없으면 공기가슴증을 이해할 수가 없기 때문이었다. 감염
가능성과 방지법 관련 도표는 기존의 사고 방지 도상을 따라
자신 있게 만들었지만, 감염 환자를 격리해야 한다는 더욱
일반적인 요구에는 더 추상적인 제시법, 즉 구체적인 개별
사례에서 벗어난 제시법이 필요했다. 우리는 의료 조치를
나타내는 빨강 실선으로 감염 환자를 감싸고, 그 테두리가
환자가 발하는 위험한 검정 선을 차단하게 했다. '저항력'

개념도 그와 비슷하게 추상적으로 제시했다. 그전에는
우화적 제시 방법이 쓰이고 있었다. 하지만 이는 별로
명료하지 않은 방법이었다. 강한 사람과 약한 사람이 가벼운
짐을 질 때와 무거운 짐을 질 때 각각 어떤 일이 일어나는지를
보여 주는 그림이었다. 우리가 택한 제시 방법은 더
추상적이었지만 사실에 가까웠다. 강한 테두리와 약한
테두리를 그린 다음 약한 검정 화살표가 공격해 오면 어떤
일이 벌어지는지(강한 테두리는 화살표 격퇴, 약한 테두리는
부분 침투), 강한 공격이 들어오면 어떻게 되는지(전자는
부분 침투, 후자는 완전 붕괴) 보여 주는 식이었다. 테두리는
안과 밖을 구별하는 주황색 곡선이 전부였고, 굵기로 강약을
표현했다. 나는 이 도표가 무척 설득력 있다고 느꼈다. 함께
만든 다른 도표들보다 더 일반적인 타당성을 지닌다. 우리의
도표들은 원본과 같은 크기로 5천 부 복제되어 미국
방방곡곡을 순회하며 전시되었는데, 보도에 따르면
에스키모나 인디언을 불문하고 모든 이가 큰 흥미를 갖고
이들을 살펴보고 쉽게 이해했다고 한다.

　전시 디자인을 마치고 같은 자료를 소책자로 발행하는
일을 논의하려는 참에, 과학 산업 박물관이 막 세워진
멕시코시티에서 뜻하지 않은 초대가 왔다. 우리는 여섯 주
동안 그곳에서 통계 도법을 교육했다. 노이라트는 스페인어
통역사를 통해 독일어로 말했고, 나는 영어를 쓰는
사람들에게 영어로 말했다. 아주 지성적인 사람들이었지만,
쉽사리 피로를 느끼는 것 같았다. 해발 2천400미터
고지대에서 생활한다는 사실과 관계있었는지도 모르겠다.
박물관 사업 책임자로 교육부에서 파견 나온 멘디사발
교수는 은광 방문길에 우리 모두와 동행했다. 고고학자인
그는 가는 길에 우리를 테오티우아칸에 데려갔다. 그곳에서
일하던 광부들이 3년 정도 버티고서는 경석 분진으로 폐가

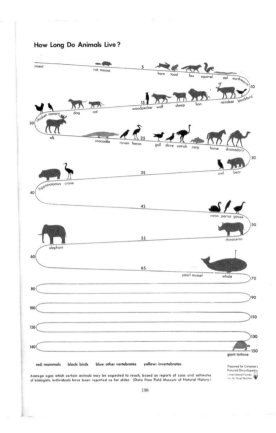

1.46. 「동물은 얼마나 오래
사나?」. 색은 동물의 종류를
표시하며 도표에 새로운
의미를 더해 준다. 『콤프턴
그림 백과사전』(1939년),
255×191mm.

손상되곤 했다는 말을 들었다. 이외에 또 무엇을 배웠는지는
잊어버렸다. 그러나 그때 내가 그린 여러 드로잉은
대강당에서 열린 노이라트의 강연에서 영상 자료로 쓰였다.
뉴욕으로 돌아오는 사흘간 기차 여행에서 나는 결핵 관련
소책자에 쓸 스케치를 했고, 덕분에 집에 오기 전에 소책자를
논의하고 결론을 내릴 수 있었다.

 얼마 후, 아동 백과사전 『콤프턴 그림 백과사전』에 특화한
시카고의 콤프턴 출판사에서 역시 규모가 넉넉하고 상호
신뢰에 바탕을 둔 협업 제의가 들어왔다[1.46~1.48]. 첫
회의차 시카고를 찾은 노이라트에게 그들은 세계 곳곳에서

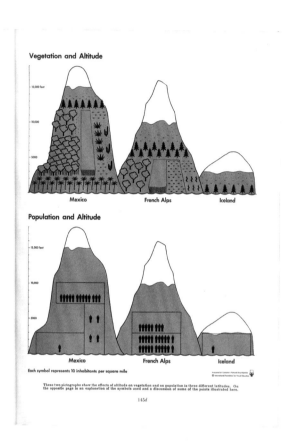

1.47. 「식생과 고도」, 「인구와 고도」(『콤프턴 그림 백과사전』). 인구 밀도와 지리적 설명이 독특한 방법으로 결합되었다.

모은 화보 사례를 보여 주었는데, 그중에는 『사회와 경제』도 있었다고 한다. 전쟁 전 몇 년간 우리는 콤프턴에 꽤 많은 도표를 만들어 주었다. 대부분은 늘 만들던 도표였지만, 몇몇은 새로운 주제를 다루기도 했다. 예를 들어 기후대에 따라 해발 고도가 식생과 인구에 미치는 영향이 그런 주제였다. 이 작업에서 우리는 알렉산더 폰 훔볼트의 『코스모스』에 실린 아름다운 베르크하우스 「세계 지도」를 일부 사용할 수 있었다. 자연 과학 관련 도표는 더 있었다. 동물의 평균 수명, 같은 지역에 사는 동식물 사이를 순환하는 탄소와 질소 등이 그런 예였다. 전에 만든 사람과 자동차 관련

How Modern Tools Grew Out of Primitive Devices

Pounding

Cutting

Boring

brown: wood gray: stone red: modern tools

Prepared for Compton's Pictured Encyclopedia
c International Foundation for Visual Education

110a

1.48.「원시 도구는 어떻게 현대 도구로 진화했나?」(『콤프턴 그림 백과사전』). 자료가 표 형식으로 정리되었다. 빨강은 현대 기계 시대 문화를 뜻한다.

도표와 마찬가지로, 이번에도 산소와 탄소, 질소를 명료하게 표현해야 했다. 순환 과정을 나타내려면 새로운 기호 용법을 도입해야 했고, 아무것도 빠뜨리지 말아야 했다. 우리의 도형 언어가 이제 새로운 분야에서 검증받은 셈이다. 덕분에 어떠한 과학적 표현이라도 시각화할 수 있다는 믿음이 더욱 굳어졌다. 이는 시작일 뿐이었다. 앞으로 우리는 정말로 물리학과 화학, 지리학과 생물학, 천문학과 원자 구조학을 다루게 될 터였다. 이처럼 지난 작업의 한계를 넘어선 일이 바로 노이라트가 국제 통합 과학 백과사전의 일부로서 시각 사전을 만들겠다는 계획을 더욱 굳히는 계기였을 것이다.

1.49

1.50

1.49~1.50. 1938년
베이엔코르프 백화점의 세
지점에서 열린 『렘브란트
주변』 전시회에 출품한
도표들. 색을 통해
렘브란트의 생애와 작품이
몇 단계로 구분된다. 간단한
색 체계로 의미를
가시화하는 또 하나의
사례다.

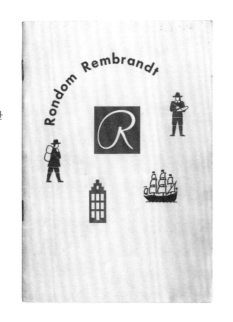

1.51. 전시에 맞춰 간행된
소책자 표지. '렘브란트
주변'이라는 생각을 잘
표현한다. 188×132mm.

헤이그에서 보낸 마지막 시간

이제 네덜란드 내에서도 일이 들어오기 시작했다. 보건부가
일례였지만, 민간 기업에서도 의뢰가 왔다. 대형 백화점
베이엔코르프는 전시 하나를 꾸며 암스테르담, 헤이그,
로테르담 지점에서 열어 달라고 부탁했고, 주제 선정도
우리에게 맡겼다. 새 관중을 끌어모으려는 의도였다. 나는
'렘브란트'를 주제로 제안했고, 노이라트도 선뜻 동의했다.
마우리츠하위스 미술관, 특히 렘브란트 그림 세 점과
페르메이르의 「델프트 풍경」이 있는 전시실 방문이 일과가
되다시피 했다. 마침 암스테르담에서는 렘브란트 특별전이
열렸는데, 거기에서 나는 판화와 회화를 따로 배치하고
작품을 고루하게 건 탓에 관객을 도울 기회가 얼마나 많이
사라졌는지 확인할 수 있었다. 우리에게 원작은 없었지만,
작품 제작 환경에 관해서는 보여 줄 것이 많았다. 그래서 전시

제목도 '렘브란트 주변'으로 붙였다[1.49~1.51]. 우리는 역사적 배경, 전쟁과 평화, 렘브란트와 같은 시대의 인물들, 암스테르담이나 레이던 같은 도시와 국가의 번성 등을 보여 주었다. 또한 이와 같은 공시적 접근을 세계사적 사건뿐 아니라 렘브란트의 사생활에도 적용해 자화상과 주변인들의 초상을 삽화로 덧붙였다. 우리는 그의 생애를 유년기, 청년기, 장년기, 노년기 등 네 단계로 구분한 다음 모든 자화상 도판을 동원해 커다란 도표를 만들었다. 각 단계에는 초록, 빨강, 파랑, 갈색을 할당했다. 이런 색 체계를 통해, 예를 들어 시기별로 제자의 수를 보여 주면서 성장기와 쇠퇴기를 그려 낼 수 있었다. 그림의 세부를 확대한 사진은 시기에 따라 붓놀림이 어떻게 달라졌는지 보여 주었다. 그림 자체에 집중해 미술 애호가를 대상으로 한 도표는 아마 그 한 점밖에 없었을 것이다. 기쁘게도 최소한 관객 한 명이 이 도표를 특히 고마워했다.

노이라트는 전시에 관한 질문에 관객이 직접 스위치를 돌려 답하면 마지막에 답을 알려 주는 장치를 특별한 볼거리로 개발했다. 베이엔코르프에서 열린 후속 전시 『구르는 바퀴』에서는 이 장치가 더욱 인기를 끌었다[1.52]. 이번에는 바퀴가 실제로 돌았기 때문이다. 이때 노이라트는 일찍이 빈에서 얻은 경험을 활용했다. 빈 시립 보험사에서 사무실이 있는 조용한 동네에 사람을 끌어들일 만한 전시를 의뢰한 적이 있었다. 아름다운 분수도 별 소용이 없던 상태였다. 그래서 우리는 당시 일어난 사건들이 계속 바뀌며 표시되고 각종 장치로 사람들이 자신의 재주나 집중력을 시험할 수 있는 '시간 쇼'(Zeitschau)를 설치했다. 노이라트는 기능 검사법을 연구하던 심리학자 이히하이저에게 디자인에 관한 조언을 구했다. 대낮에는 사람들 사이를 비집고 들어가야 시간 쇼를 볼 수 있었다. 시립 보험사는 만족했다.

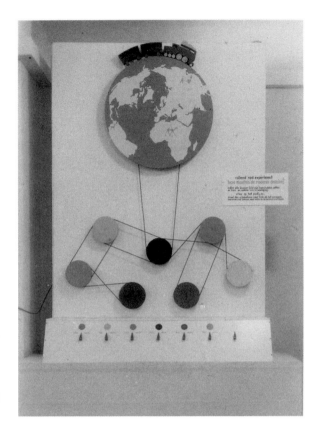

1.52. 1939년 베이엔코르프 백화점의 세 지점에서 열린 두 번째 전시회는 네덜란드 철도의 역사를 주제로 삼았고, 관객이 직접 작동할 수 있는 장치를 선보였다.

　　노이라트는 뉴욕을 몇 차례 방문했는데, 한번은 출판인 앨프리드 크노프가 그를 만나 아이소타이프 그림책을 출판하자고 제의했고, 노이라트는 현대 세상을 주제로 삼자고 제안했다. 제작하는 데에 1년이 필요하다고도 했다. 그는 그렇게 좋은 소식을 듣고 돌아왔다. 책에 필요한 자료가 다 있으니 그저 늘어놓기만 하면 된다고도 말했다. 작업을 시작하기 직전 그에 관한 회의가 열렸는데, 이번에는 내가 이렇게 주창했다. 완전한 자유가 보장되는데 왜 이 기회에 정말 새로운 것을 만들지 않는가? 글과 그림을 훨씬 더 밀접하게 결합하면 어떨까? 적절한 제안이었고, 덕분에

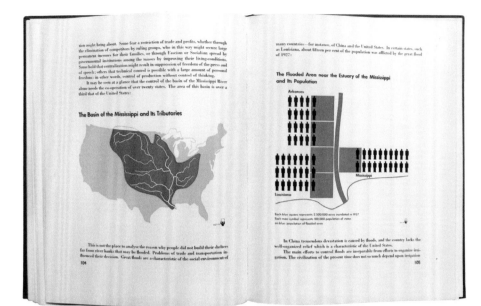

1.53

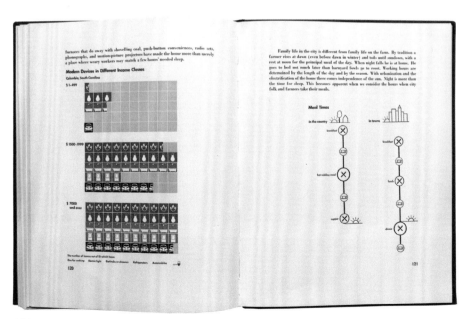

1.54

1.53~1.54.『현대인의 형성』
(1939년). 오토 노이라트가
글을 쓰고 노이라트,
라이데마이스터, 아른츠가
주축을 이룬 팀이 필요한
곳에 맞춰 도표를 디자인해
넣으며 한 쪽씩 계획할 수
있었다.

불붙은 노이라트의 창조력은 처음부터 끝까지 책(『현대인의 형성』[1.53~1.54])을 이끌었다. 그때 내가 맡은 변형 작업은 그래프 제시 방법에 머물지 않고 지면에서 도표를 본문과 함께 배열하는 일로도 확장되었다. 나는 자료 수집에도 깊이 관여했다. 마침 그때 그래픽 디자인을 맡은 아른츠가 합류했고, 이는 책 전체에 통일성을 부여하는 데에 도움이 되었다. 그러나 그래픽 측면보다 더 큰 기쁨, 내가 느끼기에 가장 큰 기쁨은 노이라트가 정리한 내용의 현장감에 있었다. 그의 지식, 그의 비난, 그의 소망과 희망, 그의 걱정, 그의 유머와 낙관은 아직도 그림과 글에 살아 있다. 출판사와는 긴밀히 협력해야 했다. 우리는 지면별 색도 제약에 맞추어야 했고, 인쇄소는 우리가 정해 준 지면 레이아웃을 정확히 따라야 했다. 그렇게 일이 이루어졌다.『현대인의 형성』은 유럽에서 전쟁이 터지기 직전인 1939년에 나왔다. 책은 미국과 영국에서 출간되었고, 곧이어 네덜란드어와 스웨덴어 번역 작업이 착수되었다. 이는 우리가 과거 동료와 함께한 마지막 작업이 되었다. 그러고는 침공이 벌어졌다. 헤어질 때 노이라트는 이렇게 말했다. 이제 모두 스스로 결정해야 한다. 외국인인 우리는 가택 연금을 당했고, 따라서 뿔뿔이 흩어졌다. 네덜란드가 항복하자, 노이라트와 나는 탈출을 결심했고, 다른 두 사람은 남기로 했다.

영국과 옥스퍼드

우리는 마침 '적국인'들이 억류되던 때에 영국에 도착했다. 1941년 2월에 마침내 풀려난 우리는 옥스퍼드에 머물게 되었다. 처음 우리와 함께 일하자고 제안해 온 사람은 다큐멘터리 영화의 선구자 폴 로사였다.『현대인의 형성』에

관해 알고 있던 그는 노이라트가 영국에 있다는 소식을 들은
상태였다. 수혈에 관한 영화에서 혈액형을 설명하는
다이어그램이 필요했는데, 우리가 그 부분을 도울 수
있으리라고 생각했다고 한다. 장기간 이어진 협업이 그렇게
시작되었다. 그러나 수혈 다이어그램 작업에 뛰어들기 전에
더 급한 일이 생겼다. 특정 쓰레기를 재활용 목적으로
수집하자고 장려하는 작업이었다. 영화「매일 조금씩」에는
처음부터 끝까지 다이어그램이 쓰였다. 나는 주어진 각본에
맞추어 이야기에 곁들일 무성 영상 시퀀스를 만들었다.
영화는 뉴욕에서 시작한다. 선단이 파도를 헤치며 출범한다.
화면 왼쪽 끝에서 마천루가 사라지고 파도도 잔잔해진다.
폭발이 일어나고, 배 한 척이 가라앉는다. 그러다가 결국
수집한 쓰레기가 배 한 척을 다시 채우면서 끝난다. 로사와
함께 만든 다른 영화에서는 모두 논지에 필요할 때 실사
영상에 우리의 다이어그램이 삽입되었고, 따라서 영화 기획
초기부터 협업이 시작되기도 했다. 애니메이션은
다이어그램의 효과를 보강해 주었다. 예를 들어 영국민의
소득 분포는 다음과 같은 차례로 나타냈다. 전체 인구를
나타내는 기호들을 연간 총소득을 나타내는 동전 기둥 위에
하나씩 배치해 평균 소득이 전 국민에게 고르게 분배된
상태를 만든다. 그다음, 다른 일이 벌어진다. 훨씬 적게 버는
다수가 아래로 가라앉고, 소수만 평균을 유지하고, 조금 더
버는 몇몇은 조금 높이 올라가고, 훨씬 더 많이 버는 사람은
장면이 끝날 때까지 솟아오르고 또 오른다. 언젠가 극장에서
이 영화를 본 적이 있는데, 그때 관객들이 '와' 하고 감탄하는
소리를 들었다. 이 영화 작업을 할 때 우리는 주요 위치를
표시한 도표와 화면 전환 방법을 설명하는 글을 전달했다.
애니메이션에 필요한 중간 화면은 모두 전문 회사에서
제작했다. 로사와 노이라트는 독자적인 회사를 차려서

애니메이션 기법을 개발하자는 계획을 세웠다. 학교에서
점차 수요가 늘어나는 슬라이드 필름을 공동 제작하는
계획을 세우기도 했다. 실현된 것은 없다.

　전쟁 중에는 영화 작업 외에 도서 삽화 작업도 했는데,
이는 대부분 익숙한 방식으로 처리했다. 함께 일할 드로잉
교사와 학생들도 이미 확보한 상태였고, 얼마 후에는 고무 판
대신 기계식 동판을 이용해 기호 사전을 다시 만들기도 했다.
우리만의 작은 인쇄기를 갖추기 전까지는 인쇄소에 의뢰해
기호를 제작했다. 전쟁 중 모든 일거리는 공보부를 통해
들어왔다. 전쟁이 끝난 후에는 영화와 도서 제작 공정을
재정비해야 했다. 영화 작업도 여전히 많이 했는데, 예를 들어
글자체의 역사와 인쇄의 역사 등 학교에서 쓸 용도로 만든
영화 두 편이 있었다. 첫 번째 도서 작업은 '그림으로 보는
인류사'였다. 국제적인 접근이 중요해졌으므로 그림을 통한
서술이 특히나 적절했다. 사업은 여러 사람이 참여하는
위원회에서 시작했지만, 실제 진행은 조지프 라우에리스
교수가 주로 맡았다. 연구 보조원 한 명이 큰 동물 사냥, 광물
채굴, 불, 도구 등 초기 인류와 발견의 역사에서부터 갖가지
자료를 모아 주었다. 불의 발견과 발화 기술 같은 몇몇 주제는
이해하기 쉬운 연속 장면으로 제시할 수 있었다. 그러나 어떤
주제를 두고는 여러 쪽에 걸친 자료를 앞에 두고 쩔쩔매다가
"그림으로는 도저히 못 그리겠다"라고 자포자기하기도 했다.
그러면 노이라트는 그냥 "할 수 있어"라고만 답했다. 호상
가옥에 관한 내용이 그런 예였다[1.55~1.57]. 나는 자료를
치워 버리고 처음부터 다시 생각하며 스스로 물었다.
여기에서 특히 주목할 만한 것이 무엇일까? 그러고 보니 호상
가옥을 지은 사람들이 보안 면에서 노렸던 것은 사람이
아니라 야생 동물을 따돌리는 일이었다는 점이 중요해
보였다. 다리를 치우면 동물이 집에 접근할 수 없다는 점인데,

1.55~1.57. 후기 아이소타이프 작업은 정량성 면에서 좀 더 느슨하고 폭넓은 접근법을 보이면서도 과거에 사용한 방법 일부를 발전시켰다. 예컨대 첫 번째 펼친 면[1.56]에서 자료를 표처럼 배열한 것은 이전 작업[1.48]에서도 쓰인 방법이다. '그림으로 보는 인류사' 총서 중 『먼 옛날의 생활』(1948년) 표지, 219×194mm.

1.55

이는 대개 삽화에서는 볼 수 없는 측면이었다. 이 점은 두 삽화, 즉 주간 생활과 야간 생활 삽화를 비교해야만 설명할 수 있었다. 그러고 나서 도구와 배, 낚시, 사냥, 농사, 가축, 불 등 다양한 정보를 더하기는 쉬웠다. 발행인 볼프강 포게스와 함께 에든버러로 찾아가 고든 차일드 교수에게 책 작업을 보여 줄 때에도 이 도표는 나름대로 중요한 역할을 했다. 그는 우리가 그처럼 독특한 촌락 형태를 보여 준다면 훨씬 일반적인 형태도 보여 주어야 한다면서, 쾰른 린덴탈 지구 발굴에 관한 기록을 건네주었다.

　나는 언제나 제작에 넘기기 직전까지 노이라트에게 스케치를 보여 주었다. 이제는 그가 제안하는 대안도 나 자신이 이미 시도했다가 포기한 방법일 때가 많았다. 그러나 그가 제안해 개선 방안을 찾기라도 하면, 그는 자신에게 여전히 할 일이 있다면서 기뻐했다. 하지만 '그림으로 보는 인류사' 작업은 달랐다. 노이라트는 폭넓은 역사 지식과 생생한 상상력을 동원해 작업 전면에 나섰고, 나는 단지 그를

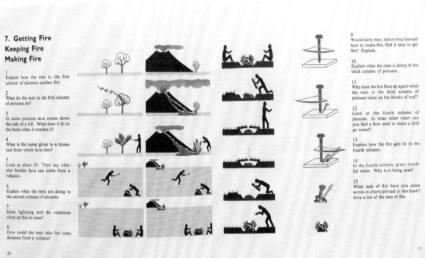

1.56

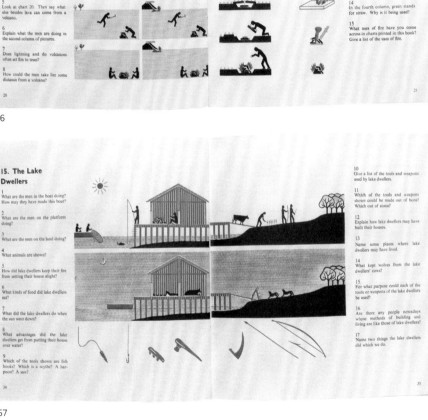

1.57

돕는 역할만 맡았다. 그는 중세 마을의 평면도와 측면도 같은
세부 사항에도 관여했다. 노이라트는 작업이 3분의 2쯤
완료되었을 때 세상을 떠났다. 이제 어찌한다?

곧바로 달려온 로사는 아이소타이프 연구소와 예전처럼
작업을 계속하고 싶다고 밝혔다. 포게스도 찾아와서 같은
말을 했다. 그는 생전에 노이라트가 모든 일을 나와 먼저
상의하고 결정하려 했다는 사실을 알았다. 아이소타이프
연구소 이사회도 나를 무조건 지지해 주었다. 그들은 언제든
도울 준비가 되어 있는 친구들이었다. 노이라트는 승계
방안을 마련해 놓은 상태였다. 연구소와 맺은 고용
계약서에서 그는 우리를 동업자 관계로 간주했다. 우리 둘 다
연구소의 총무이자 '연구 책임자'였다. 우리 중 한 사람이
죽으면 나머지 한 사람이 모든 의무와 권리를 승계하게 되어
있었다. 이 모두가 내게 용기를 주었다. 나는 작업을
계속했고, 최종 책임을 스스로 졌다.

이어진 여러 작업 중에서도 그림으로 보는 역사가 가장
어려웠다. 로사와 함께 역사 주제(글자체와 인쇄의 역사)를
다루어 본 경험이 얼마간 도움이 되었다. 반면 책 작업에서는
새 담당자 때문에 어려움을 겪기도 했다. 포게스는 회사를
확장해 자체 출판부를 설치하고 맥스 패리시를 책임자로
임명했다. 빈에서부터 우리를 알고 지냈던 포게스와 달리
패리시는 노이라트를 만난 적이 없었고, 우리의 접근법을
온통 생소하게만 여겼다. 그에게 『국제 도형 언어』를 주며
읽어 보라고도 했지만 별 소용이 없었다. 그는 우리의 책이
이상주의적이라고만 말했다. 우리는 여러 사안을 보는
시각이 근본적으로 달랐고, 이런 부조화 때문에 아무것도
내가 원하는 대로 실현되지 않았다. 조지프 라우에리스는
2권과 3권에 필요한 도표의 주제 선택에 관해 여전히 조언해
주었고, 결국 우리는 일을 끝마쳤다. 고든 차일드는 이제

런던에 있었지만, 그를 귀찮게 하고 싶지는 않았다. 그에게는 인쇄를 시작하기 전에 작품 전체를 훑어보아 달라고만 부탁했다. 이후에도 그와는 서로 연락하는 사이로 지냈다.

런던

새 총서와 잡지 사업을 벌이던 포게스는 우리에게 시급히 의뢰할 일이 너무나 많았고, 그래서 내게 연구소를 런던으로 옮기지 않겠느냐고 제안하며 자신이 막 이사한 대형 건물에 공간을 내주었다. 그러던 와중에, 내가 디자인한 아동서 하나가 마침내 맥스 패리시의 관심을 끌었다. 이제야 물건이 나왔다고, 그가 말했다. 노이라트는 생전에 『아기를 위한 젖꼭지』와 『그냥 상자야』 등을 기획해 둔 상태였다. 나는 두 번째 기획을 발전시키기로 했다. '깜짝 상자', 카메라, 라디오 등 겉으로는 비슷해도 내부는 매우 다른 상자들을 재미있게 다루는 책이었다. 그런데 그러다가 지나치게 복잡한 물건으로 넘어갔고, 따라서 아직은 흡족한 상태가 아니었다. 나는 비슷한 외형을 포기해 문제를 해결했다. 덕분에 벌집, 등대, 화산, 고드름 달린 동굴 등을 포함할 수 있었다. 비슷한 책이 하나 더 나왔고, 이어서 런던 지하철에 관한 책을 만들었는데, 이에 필요한 정보는 경영진에서 제공해 주었다. 피커딜리 서커스 역을 나타내는 방법을 두고는 패리시와 크게 다투기도 했다. 그는 투시 도법을 적용해 두 노선이 교차하는 실제 각도를 보여 주자고 했다. 나는 그러면 환승 과정을 설명할 길이 없어진다고 주장했다. 근본적인 방법의 차이였는데, 이번에는 양보할 수 없었다[1.58~1.60]. 책은 성공적이었다. 책을 본 케이블 와이어리스사는 패리시를 통해 회사의 기술 공정에 관한 책을 만들어 달라고 의뢰해

1.58~1.60. 아이소타이프의 시각적 명료성과 일관성 원리는 '작동 방식'을 간단히 설명하는 일에도 적용할 수 있었다. 마리 노이라트, 『런던 지하철도』 (1948년), 223×192mm.

1.58

왔다. 여러 학교에서 문의가 오지만 쓸 만한 자료가 없다는 것이었다. 우리는 엄청난 양의 정보를 받았다. 어렵지만 해 볼 만한 일이었다. 기술 공정을 익힌 나는 전체 과정을 최소 단위로 분석하는 한편, 동시에 일어나는 일은 나란히 보여 주었다. 아동서 작업은 계속 이어졌고, 기술 총서 외에 자연에 관한 총서를 만들기로 하고 나서는 더욱 활발해졌다. 교과서 총서도 하나 더 만들었다. '그림으로 보는 과학' 총서[1.61~ 1.63]였다. 한때 자연 과학을 공부한 내게는 역사책보다 과학 총서가 근본 면에서 더 쉬운 작업이었다.

'그림으로 보는 인류사'가 출판된 후, 슬라이드 자료를 제작하는 회사(커먼 그라운드)에서 영상을 만들어 달라고 의뢰해 왔다. 논의 끝에 계약을 맺고 이후 여러 해에 걸쳐 이어진 우호적 협력을 시작했다. 우리는 제작 요건에 맞추어 그림을 만들었고, 주제는 공동으로 결정했다. 대부분은 역사를 주제로 다루어 달라는 주문이었다. 나는 '그림으로 보는 역사' 1권을 개작하는 작업에 돌입했다. 나는 이 새로운

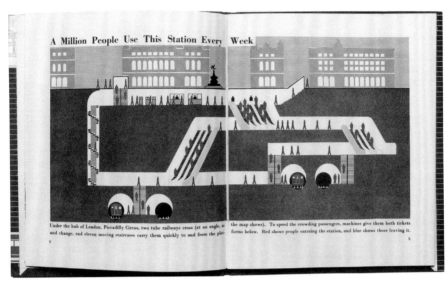

1.59

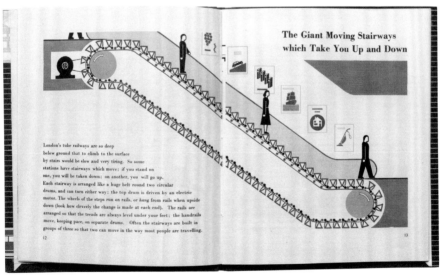

1.60

1.61~1.63. 이 책이
설명하는 과학에는 이미
시각적인 성질이 있다.
색 체계를 활용한
다이어그램은 자료의
속성을 따른다.『인간을
위해 일하는 기계』
(1952년), 215×202mm.

1.61

매체에 몰입해야 했다. 프레임 하나에는 책 지면보다 훨씬
적은 내용밖에 넣을 수 없었다. 반면 색 선택은 자유로웠고,
사진 자료를 포함할 수도 있었다. 우리는 메소포타미아와
이집트, 그리스와 로마, 팔레스타인 같은 여러 고대 문화와
세계 종교 등을 다루었다. 나는 이 주제들에 매료되었다. 고대
메소포타미아의 원통 인장과 의미부터 벌써 매혹적이었다.
우리가 만든 그림들을 슬라이드 제작자에게 넘기기 전에,
나는 맥스 패리시에게 그림을 보여 주며 같은 주제로 책을
만들자고 제안했다. 그런데 이에 관한 결정을 내리기도 전에
그는 이사회에서 해임당하고 말았다. 뒤이은 과도기에
하이네만 출판사와 함께한 작업은 아주 유익했다. 그곳의
아동 도서 편집자는 내 글을 과격하게 줄여 내곤 했다.
그러고서 나는 맥스 패리시의 후임자에게 돌아갔고, 그의
감독하에 20권짜리 '사람들은 이렇게 살았어요' 총서[1.64~
1.66]가 간행되었다. 내게는 완전한 자유가 주어졌고 작업도
즐거웠다. 우리는 문화별로 고유한 표상 방법을 통해

1.62

1.63

A stylus was also used to make number signs. We know that the Sumerians counted in units from 1 to 10, as most people do because of man's ten fingers.

But instead of continuing from 10 to 100 to 1000 and so on, as we do, they went on from 10 to 60 to 600 to 3600 and so on. Some of the signs they used were these:

| 1 | 10 | 60 | 600 | 3,600 | 36,000 |

Like the Sumerians, we still have 12 hours, and divide the hour into 60 minutes, the minute into 60 seconds, and also the circle into 360 degrees.
Like the Sumerians, we also have 12 months.

20

The Sumerians studied the Sun, Moon and planets. They knew about the Sun's changing position in the sky during the 12 months of the year, and they were probably the first who gave to the 12 places the names and signs of the zodiac, most of which we still use today: bull, twins, crab, lion, virgin, balance, scorpion, archer, goat, water-bearer; only the 'tails' have been changed into 'fishes', and 'worker' to 'ram'.

21

1.64

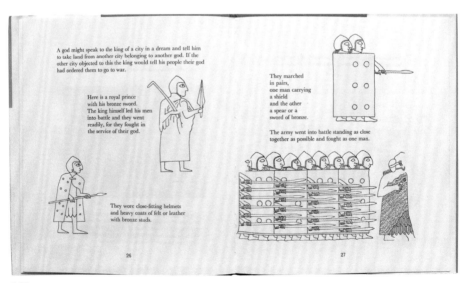

A god might speak to the king of a city in a dream and tell him to take land from another city belonging to another god. If the other city objected to this the king would tell his people their god had ordered them to go to war.

Here is a royal prince with his bronze sword. The king himself led his men into battle and they went readily, for they fought in the service of their god.

They wore close-fitting helmets and heavy coats of felt or leather with bronze studs.

They marched in pairs, one man carrying a shield and the other a spear or a sword of bronze.

The army went into battle standing as close together as possible and fought as one man.

26

27

1.65

1.64~1.66. 후에 나온
총서에서는 책이 다루는
문화의 시각적 양식이
쓰이기도 했다. 마리
노이라트·에벌린 워보이스,
『고대 메소포타미아
사람들은 이렇게 살았어요』
(1964년), 213×185mm.

1.66

사람들이 어떻게 살았는지 보여 주었다. 원통 인장과 이집트
벽화, 그리스와 크레타의 화병 그림, 중국·일본·멕시코의
표상 형식은 커뮤니케이션 수단으로 소개했고, 미술이라는
말은 한 번도 쓰지 않았다. 좁은 의미에서 아이소타이프는
가끔만 썼지만, 모든 그림은 글과 결합해 읽도록 했다.

서아프리카

1950년대에는 꽤 특별한 경험을 했다. 포게스의 주선으로
나이지리아를 방문한 일이다. 어느 날 아침 그는
서나이지리아 총리가 쓴 소책자 한 권을 내게 주면서 빨리
읽고 개요를 시각적으로 제시해 달라고 부탁했다. 총리가
그날 오후 3시에 방문할 예정인데, 나도 그 자리에 참석해야
한다는 것이었다. 그렇게 내가 동석한 상태에서 아월로워는
내 스케치를 보며 그런 자료를 어떻게 활용할 수 있을지,

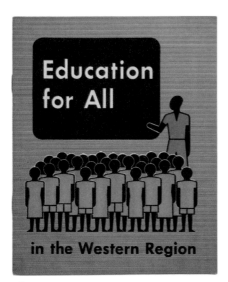

1.67

1.68

1.67~1.70. 이 책의 시각
표현은 단계별 전개와
비교를 특징으로 한다.
논점은 독자 스스로 찾고
고민하게 했다. 『서부 지방
모두를 위한 교육』
(1955년), 영어판과
요루바어판, 202×166mm.

소책자로 만들어 비행기로 뿌리면 어떨지 개인 비서와
논의했다. 얼마 후 이바단에 여섯 달 동안 머물러 달라는
초청이 왔다. 나는 대신 두 차례에 걸친 짧은 출장을
제안했다. 그전에 이미 나는 런던으로 보내 온 의무 교육 도입
관련 문서를 바탕으로 도표를 디자인해 준 적이 있었다.
그런데 막상 이바단 거리와 시장을 거닐다 보니 다른 생각이
들었다. 왜 이 사람들이 내 도표를 두고 씨름하다 결국
내버리고 말아야 하나. 대신에 나는 논지를 한 단계씩
전개하는 16쪽짜리 그림책[1.67~1.70]을 디자인했다.
이외에도 농업, 보건, 예산 등 다루어야 할 주제가 많았다.
나는 이바단의 병원을 견학했고 시골 구호소와 나환자
수용소도 방문했다. 어떤 병원 의사는 대기실의 인파를 보여
주며 같은 환자가 자꾸 같은 실수를 반복하는 바람에 병원을
찾고 또 찾는다며 불평했다. 나는 그림 공보물을 특별히
만들어 대기실 등의 벽에 붙이자고 제안했고, 보건부 장관은
흔쾌히 수락했다. 두 번째 서나이지리아 방문길에는 몇몇

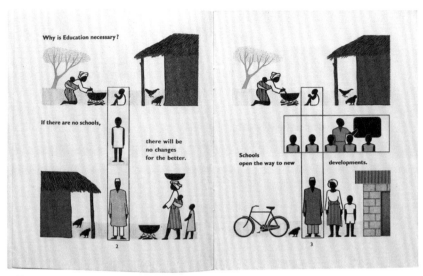

1.69

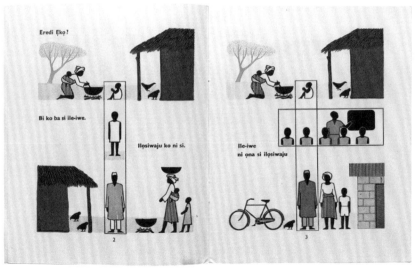

1.70

소책자 교정쇄를 가져가 효과를 시험해 볼 수 있었다. 첫 방문
때 인상이 좋았던 학교를 찾아간 나는 교장을 만나 소책자
25부를 학생들에게 나누어 줄 수 있느냐고 물었다.
어린이들이 열심히 그림을 공부하는 모습을 보니 기뻤다.
그러나 교사가 활동을 중단시키고 한 학생에게 글을 크게
읽어 보라고 시켰을 때는 다소 염려가 됐다. 그래서 나는 다음
날 다시 오면 좋겠다고 제안하며 교사에게 소책자를 읽어
두라고 당부했다. 효과는 놀라울 정도였다. 학생들은 글과
그림을 함께 읽었고, 교사는 칠판에 그림을 그려서 수출이
무엇인지 설명했다. 해안선, 구불구불한 선으로 나타낸 바다,
화물을 싣고 출범하는 배 등등 그림에는 아이소타이프
도법이 온전히 적용되어 있었다. 물론, 빈에서와 마찬가지로
이곳에서도 기호는 나이지리아인에게 '이야기'할 수 있어야
했다. 남성, 여성, 어린이는 이곳 사람들 모습을 닮아야 했고,
주택에는 굴뚝이 없어야 했다. 그러나 변형의 본질적 규칙은
하나도 바꿀 필요가 없었다. 훗날 지방 정부 장관 로티미
윌리엄스가 런던에서 열린 연회에서 말해 준 것처럼, 우리의
소책자는 그곳 지식인 사이에서도 성공을 거두었다.
윌리엄스는 서나이지리아에서 투표율이 특히 높아진 것도
투표 절차를 설명하는 소책자 덕분이라고 생각했다.
한동안은 나이지리아인에게 우리의 방법을 교육하는 계획을
세우기도 했다. 필요한 준비는 모두 마쳤지만, 막상 나는 별로
자신이 없었다.

미래를 바라보며

우리에게는 영국에서 연구소를 지속할 여유조차 없었다.
시도는 여러 차례 벌였다. 노이라트 생전에만 세 차례

시도했다고 기억한다. 그중 가장 희망적이었던 것은 아마 빌스턴 주택 개발 계획과 연계한 작업일 듯하다. 그때도 지역 당국이 토대를 마련해 주었다면 좋았을 것이다. 노이라트 사후에는 다른 계획들이 수립되었다. 나는 후임자를 모색하기도 했다. 아무것도 성공하지 못했다.

　내 마지막 작업은 의학의 역사에 관한 영상이었다. 관련 자료가 없었던 제작자는 내가 해당 주제를 두고 작업한다는 소식을 반겼다. 그러던 그가 교통사고로 갑작스럽게 목숨을 잃고 말았다. 그와 함께 내 협업도 비극적으로 중단되었다. 나는 그의 후임자와 인사를 나누는 회의에만 참석했다. 그러고는 협업을 계속할 마음이 사라졌다. 출판사에서도 같은 일이 일어났다. 구조 조정 이후 나는 서로 공감하는 가치관이 전혀 없는 사람들을 만나야 했다. 나도 이제 일흔이 넘었기에 사업을 중단하기로 했다. 출발이 무척 뚜렷했던 것처럼, 끝도 그처럼 생생했다.

　남은 임무는 하나밖에 없었다. 우리의 자료를 보존할 안식처를 마련해 젊은 세대가 활용하게 하는 것이었다. 이 문제는 운 좋게 풀렸다. 레딩 대학교 학생 두 명이 전화를 걸어 인터뷰를 요청한 것이다. 그들이 던진 질문은 놀라울 정도였다. 그들이 보기에 근본적인 원칙이 내게도 근본적인 원칙이었기 때문이다. 나는 그들이 하는 일과 선생에 관해 물었고, 그렇게 마이클 트와이먼을 알게 되었다. 내 요청에 따라 그가 곧장 나를 찾아왔다. 그렇게 우리는 레딩 대학교와 인연을 맺었다. 사무실 문을 닫고 나서 우리의 자료를 그곳으로 옮겼다. 1975년 레딩에서 아이소타이프에 관한 전시가 열렸고, 얼마 후 로빈 킨로스는 오토 노이라트가 시각 커뮤니케이션에 끼친 공헌에 관해 학위 논문을 썼다. 세계 곳곳에는 우리의 작업에서 의미를 찾는 사람들이 있다. 이 스케치는 그들을 위해 썼다.

로빈 킨로스·마리 노이라트

2 변형가가 하는 일

1. 이어지는 두 인용문은 마리 노이라트, 「아이소타이프」 137쪽, 136쪽에서 각각 발췌했다. 문맥에 맞춰 원문을 아주 조금 편집했음을 밝힌다. 마리 노이라트의 또 다른 회고 글 「오토 노이라트와 아이소타이프」에는 초기 도표 일부에 대한 유익한 주석이 달려 있다.

마리 노이라트는 언젠가 사회 경제 박물관에서 도표를 만드는 집단이 하는 일을 다음과 같이 묘사했다.[1]

빈 시절 우리의 작업실은 대개 감독 한 명과 변형가 두 명, 미술가 두 명, 공정에 익숙한 기술자 몇 명으로 구성되었다. 노이라트가 조언이나 연구를 위해 불러들인 전문가 중에는 통계학, 역사학, 의학, 지도학, 지리학, 공학, 경영학, 미술사 등을 전공한 사람들이 있었다.

팀이 일한 방식은 (특별한 전시용 도표를 만들 때를 제외하면) 다음과 같았다. 먼저 노이라트가 아이디어를 내면 전문가와 상의해 아이디어를 검증하고 알맞는 자료를 얻었다. 변형가는 이 회의에 참석하여 주제를 익혔다. 그다음 변형가는 자료를 받아 시각적으로 제시하는 방법을 개발했다. (연필과 색연필로 그린) 스케치를 두고 노이라트와 (때로는 전문가들과) 논의를 거쳐 모두 동의하는 최종안을 만들었다. 결정된 스케치를 먹지 공책에 옮겨 그리고, 채색한 첫 장을 미술가에게 넘겨주면 그는 노이라트와 변형가에게 확인을 받아 가며 디자인과 최종 작품을 완성했다.

그리고 그들이 변형이라고 부르던 일은 이렇게 설명했다.

글과 수로 주어진 자료에서 핵심 사실을 추출하고 도형으로 변형할 방법을 찾아야 했다. 자료를 이해하고, 필요한 정보를 전문가에게 모두 얻어 내고, 대중에 전파할 가치가 있는 내용을 결정하고, 그것을 어떻게 이해시킬지, 어떻게 일반 상식이나 다른 도표와 연결할지 결정하는 것이 바로 '변형가'의 책임이다. 그런 뜻에서 변형가는 공중의 대리인에 해당한다. 그는 규칙을 잘 기억하고

지켜야 하며, 필요한 경우 새로운 변칙을 가하되 혼란만
낳을 불필요한 변칙은 삼가야 한다. 제목, 기호의 배열과
유형, 수, 색, 캡션 등 여러 세부 사항이 확정된 도표
스케치를 만들어야 한다. 미술가가 하는 작업의 청사진을
제시해야 한다.

변형 개념은, 그리고 아이소타이프의 몇몇 원리와 방법은,
모든 작업 관련 자료에서 충분히 검증할 수 있다. 그런
자료에는 완성된 결과물뿐 아니라 주어지거나 수집한
원자료, 시안과 스케치, 변형가의 최종 레이아웃 등도
포함된다. 1941년 이후 작업에 관한 검증 자료는 레딩 대학
아카이브에서 일부 찾아볼 수 있다. 이 글에서는 주요 변형가
마리 노이라트가 더해 준 생각을 참고해 가며 완성된
결과물만 살펴봐도 충분할 듯하다.[2]

2. 이 장의 나머지 본문은
대부분 1982년에 내가 써낸
「아이소타이프—변형
작업」에 바탕을 둔다. 영어
원문은 그대로 옮겼고, 내가
부탁해 마리 노이라트가
더해 준 '참견'은 여기에
영어로 번역해 실었다.

초기 도표

1925년에 만들어진 이 도표[2.01]는 빈 사회 경제 박물관의
초기작이고, 때로는 초기 아이소타이프가 얼마나 투박했는지
보여 주는 예시로도 쓰였다. 이를 처음으로 지면에서 비판한
이는 오토 노이라트 자신이었다. 『외스터라이히셰 게마인데
차이퉁』(1926년 5월 15일 자)에서 그는 이렇게 말했다.

이런 생동감은 도표의 진짜 주제를 흐린다. 보는 이가
통계적 관계보다 개별 사례에 더 관심을 두게 된다. 개별
구속 건에 관해서는 알려진 바가 없으므로, 이 도표는
아는 바 이상을 말하는 셈이다. 아는 바가 '음주 상태에서
구속'뿐이라면 그에 맞는 기호를 하나 만들어서 정보

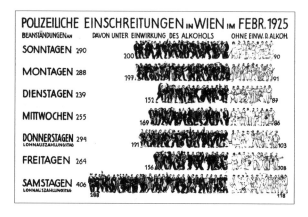

표시에 필요한 만큼 반복하면 된다. 그러려면 소심증을 극복해야 했다.[3]

도표에 정확한 수치를 써넣은 것도 일종의 '소심증'이었다고 덧붙일 수 있겠다. 이 방법은 머지않아 폐기되었다.

도표에 쓰인 기호에 관해서는 누구든 반론을 펼 수 있을 텐데, 이를 처음 밝힌 장본인이 바로 오토 노이라트였다는 사실은 본성상 비판적인 그의 자세를 잘 보여 준다. 그러나 좀 더 폭넓은 변형 측면에서 보면, 이 도표에는 놀랍게도 발전한 접근법의 증거가 있다.

초기작에 속하는 이 도표에서 이미 정보는 중축을 기준으로 양쪽으로 뻗는 형태를 취한다. (어쩌면 '인구 나무'의 영향이었는지도 모른다. 19쪽 1.08 참고.) 축을 이용한 배열은 아이소타이프 작업에서 흔히 쓰이는 기법이 되었다. 모든 행이 왼쪽 끝의 세로선을 기준으로 오른쪽으로 뻗어 나가도록 단순히 배열했다면 일은 더 간단했을 것이다. 그러나 중축 배열 덕분에 우리는 술에 취한 상태와 그렇지 않은 상태의 자료를 각각 살펴볼 수 있을 뿐 아니라 둘을 비교해 볼 수도 있다.

이 배열에서 주목할 만한 측면이 하나 더 있다. 값의
크기가 아니라 요일에 따라, 자연스러운 순서로 행이
배열되었다는 점이다. 따라서 정보가 스스로 말하기도 더
쉬워진다. 물론, 목요일과 토요일에 '급여일'(Lohnauszah-
lungstag)이라는 말을 달아 특정한 해석을 시사하기는 했다.
그러나 이처럼 의미가 시각적으로 명확히 드러나도록
배려하는 (하지만 강요하지는 않는) 순서를 찾는 것이 바로
좋은 아이소타이프 작품 전체를 뒷받침하는 원칙이다.

마리 노이라트: 1926년에 한 초창기 발언을 다시 보니
반갑다. 잊고 있던 글이었다. 처음부터 노이라트의
자기비판이 없었다면 정말 아무 발전도 일어나지 않았을
것이다. 주제의 속성을 따랐다고는 하지만, 이처럼 무질서한
배열에서 기호의 수를 세기는 어렵다. 훗날 만든 도표에서
기호들이 얌전하게 줄 선 모습을 보며 군대 같다고 지적하는
사람들이 있었다. 이에 관해서는 별로 할 말이 없다. 얻는
것이 있으면 잃는 것도 있는 법이다.

실제로, 값을 기준으로 배열하면 지루하게 반복되는
도표가 만들어진다. 감소하는 숫자 외에는 볼 것이 없어진다.
게다가 주된 관심도 도형에서 글로 옮게 된다. 그러나 도표
자체의 내용에 구속되지 않는 일반적 배열법을 더 잘
설명하는 사례가 있지 않을까? 예를 들어 지리적 위치를
기준으로 정해진 순서에 따라 국가들이 배열된 도표 같은 것?
값 순서를 따르려고 시간 순서를 희생한 사례는 (아이소
타이프이건 아니건) 본 적이 없다.

출생 사망 추이 도표

마리 노이라트는 아이소타이프의 몇몇 관습이 형성된 과정을
언급한다(13~6쪽). 연이어 나온 출생 사망 도표들에서
두드러지는 접근법상 변화는 왼쪽에서 오른쪽으로, 위에서
아래로라는 서구의 전통적 읽기 습관을 활용한 모습이다.

전부 손으로 그린 듯한 이 도표[2.02]는 아이소타이프 작업
원년인 1925년에 제작되었을 것이다. 도표는 두 부분으로

2.02.「빈의 출생 사망
인구」(T3c, ÖGZ 1926년
5월 15일 자).

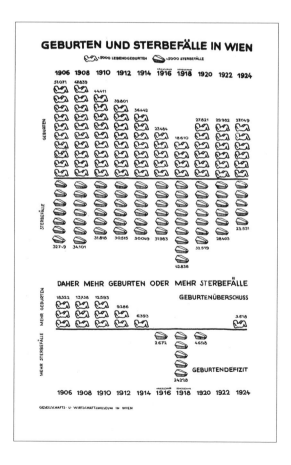

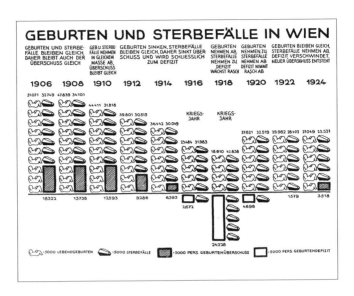

2.03. 「빈의 출생 사망 인구」(ÖGZ 1925년 8월 15일 자).

나뉜다. 상단에는 모든 정보가 있고, 하단에는 결론이 명시적으로 적혀 있다('출생이 많은 해와 사망이 많은 해: 초과 출생/미달 출생'). 기호가 나타내는 수량 단위가 밝혀져 있는데도 정확한 수치가 도표에 더해졌다.

1925년에 발표된 응용작[2.03]은 다소 설명적인 방법을 보여 준다. 상단에는 정보에 관한 해설이 있고, 출생 대비 초과 사망자 수는 '미달 출생' 인구를 보여 주는 상자로 강조되었다. 자료 스스로 이를 드러낼 여지를 남기지 않는다.

다음 사례[2.04]에서도 초과 출생 인구와 미달 출생 인구는 부가 표시를 통해 명시되었지만, 지난 예에 비해서는 섬세하게 처리되었다. 관은 비석으로 대치되었다. 마리 노이라트가 설명하듯, 덕분에 관과 아기가 같은 크기처럼 보이지 않을 수 있었다(16쪽).

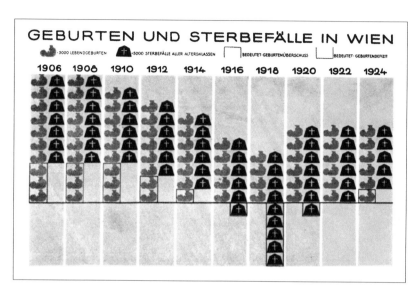

2.04.「빈의 출생 사망
인구」(T3f, ÖGZ 1926년
5월 15일 자).

2.05.「오스트리아의 전쟁과
인구 증감」(T3d).

2.06. 「독일의 출생 사망
인구」(『다양한 세상』 43쪽).

여기[2.05]에서는 초과 출생과 사망이 빨강 윤곽선으로
표시되었다. (도표 하단에 설명되어 있다.)

다음 도표[2.06]에서는 배열 방향이 바뀌었다. 이처럼
위에서 아래로, 왼쪽에서 오른쪽으로 진행하는 배열은
아이소타이프 작업에서 표준이 되었다. 초과 출생과 사망이
더는 별도로 표시되지 않는다. 보는 이 스스로 파악하게 한다.

이처럼 이어진 변화는 처음 몇 년 동안 작업이 진보한 과정을
압축해 보여 준다. 단위 기호를 확대하지 않고 반복한다는
핵심 원칙은 처음, 즉 1925년부터 있었다. 하지만 이후에도
자기비판적 실험과 응용은 끊이지 않았다. 진보는 배열
원칙에서, 특히 기호를 그리는 방식에서, 특히 표제 취급이나
해당 도표가 정확히 무엇을 뜻하는지 설명하는 방식 등
부수적인 요소에서 일어났다.

실업 인구 도표

이 도표들은 사회 경제 박물관과 베를린 크로이츠베르크
구청의 협약에 따라 크로이츠베르크 보건소에서 열린 전시에
출품할 목적으로 만들어진 듯하다. (46쪽 마리 노이라트의
설명을 보라.) 도표에 적힌 날짜를 근거로 제작 시기를
1929년, 1931년, 1932년으로 짐작할 수 있다. 제작 연도가
정확하고 같은 주제를 다룬다는 점에서, 이들은 첫 성숙기라
할 만한 시기에 아이소타이프가 발전한 과정을 추적하기에
좋은 자료다. 다만 변수가 하나밖에 없으므로, 둘 이상의
변수를 비교하는 사례(더 전형적인 아이소타이프 도표)보다

2.07. 「베를린 실업 인구」
(T104a).

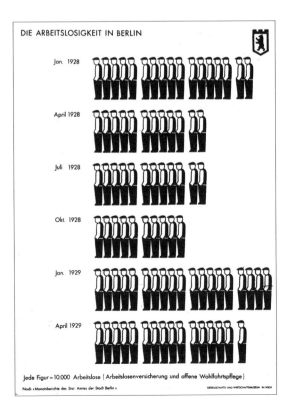

흥미롭지 않은 것은 사실이다. (세 번째 도표는 '실업자' 집단을 고용 보험금 또는 '위기 수당'을 받는 집단과 복지 노동을 하는 집단으로 구별하는 장치를 도입했지만, 흑백 사진으로는 차이가 보이지 않는다.)

첫 번째 도표[2.07]는 실업자를 나타내는 공식 아이소타이프 기호가 처음 등장한 사례에 속한다. 또한 기호들을 세기 쉬운 단위로 묶어 배열한 첫 도표에 속하기도 한다. 이런 발전은 기호가 실질적 모듈 형태를 띤 덕분에 가능해졌다. 드디어 반복과 조합, 분할(분수 표현)이 가능하고, 다른 기호들과

2.08. 「베를린 실업 인구」 (T104b).

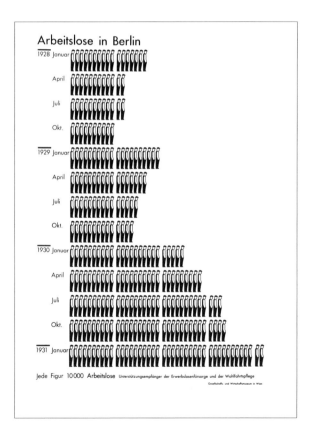

조화를 이루면서 시각적으로도 만족스러운 기호가
만들어졌다는 뜻이다. 이런 모듈형 기호는 1928년 말 게르트
아른츠가 사회 경제 박물관에 합류하면서 만들어지기
시작했다. 아른츠의 공로는, 이전에도 추구는 했으나 제대로
이루지는 못했던 의도를 실현해 주었다는 점에 있다.

두 번째 예[2.08]에서는 실업자와 기호가 훨씬 많고, 도표
자체도 아마 첫 번째 도표보다 클 것이다. 이제 기호는 열 개
단위로 묶인다. 전체 길이가 늘어난 상태에서 다섯 개씩
묶었다면 아마 한 줄이 너무 잘게 쪼개졌을 것이다.

2.09.「베를린 실업 인구」
(T8006).

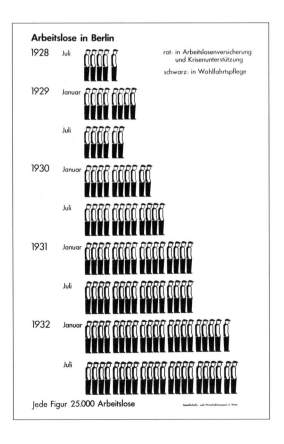

이 문제는 세 번째 '개정판' 도표[2.09]에서 더 심각해졌는데,
해결책은 기호가 나타내는 단위 값을 수정하는 것이었다.
이번에는 1:25,000이라는 새 단위에 맞춰 기호도 네 개씩
묶었다. (여기서 다섯 개나 열 개 단위는 의미가 없었을
것이다.) 그런데 무리 사이 간격이—이렇게 축소해서 볼 때는
확실히—조금 좁아 보인다. 보통 기호 사이와 분명한 차이가
없다. 몇 밀리미터만 조정하면 되는 문제였을 것이다. 이처럼
정교한 시각적 결정은 어느 도표에나 필요하다. 어떤 체계나
방법도 이를 단박에 해결해 주지는 못한다.

디자인 또는 변형의 관점에서 볼 때, 세 도표에서 가장
흥미로운 점은 아마 기호의 방향일 것이다. 첫 번째 도표에서
기호들은 왼쪽을 바라보는데, 아마 '줄'에 새로 추가되는
기호가—현실 세계에서처럼—줄의 맨 끝에 서게 한다는
생각이 깔려 있었을 것이다. 두 번째와 세 번째 도표는 이
생각을 버리고 왼쪽에서 오른쪽으로 진행하는 독서 방향을
따른다는 일반 원칙을 우선한다. 두 생각에는 저마다 뚜렷한
장점이 있다. 정해진 규칙을 따르는 것만이 능사는 아니다.
　한편, 이 도표 연작은 디자인의 부수적 측면이 다듬어지는
모습도 보여 준다. 처음에는 도표 제목이 모두 대문자로
쓰였으나 이후에는 대소문자가 혼용되었다. 처음에는 중간
굵기 활자가 쓰였으나 나중에는 볼드체가 쓰였다. 도표
왼편에 있는 연도와 달의 타이포그래피도 점차 주의
깊어지는 모습을 보인다.

마리 노이라트: 실업자 기호가 어느 쪽을 향하느냐는 별로
중요한 문제가 아니고, 도표를 이해하는 데에도 거의 영향을
끼치지 않는다고 말하고 싶다. 출생 사망 인구 도표에서도
우리가 주저했던 부분이 있다. 사망 대비 초과 출생과 미달

출생 인구는 왼쪽에 표시할 것인가 아니면 오른쪽에 표시할 것인가? 내가 개인적으로 선호한 쪽은 있다. 그러나 논거가 취약하므로 무시해도 좋다.

실업 도표 연작에서 더 중요한 점은 총체적 위기 국면에서 계절별 부침이 사라지는 모습이 보인다는 사실이다. 이는 두 번째 도표에서 가장 두드러진다. 세 번째 도표에서는 아마 공간이 모자라서 1928년 1월 값을 생략했을 것이다.

농업과 산업에 관한 도표

짝지어 제시되곤 한 독일 농업 도표와 산업 도표에서는 또 다른 배열 원칙을 볼 수 있다. 1927년 초판에서부터 1930년 최종판까지 도표를 보면 두 자료의 취급 방식이 발전한 모습을 확인할 수 있다.

「1925년 농업 경영 규모」[2.10]에서는 '체스 판' (노이라트의 표현) 배열법이 쓰였다. 독일의 전체 농지가 제시되고, 그것이 서로 다른 농작 체계에 따라 분할된다. 한 칸은 백분율이 아니라 일정 넓이의 토지(100만 헥타르)를 나타낸다. 아이소타이프가 늘 그렇듯—노이라트의 모든 작업이 그렇듯—정보는 가장 구체적이고 직접적인 형태로 표현된다. 백분율처럼 추상화된 단위는 피한다. 다른 통계 도표 제작자들은 이 문제에 그다지 민감하지 않은 듯하다. 명료하고 구체적인 형상들이 사실은 수학적 구조를 나타내는 예를 쉽게 볼 수 있기 때문이다.

이 도표에는 뚜렷한 특징이 있지만, '체스 판'에 자료가 배열된 방식은 그리 단순하지 않다. 우선 단위 값을 결정해야 했다. 1:1,000,000헥타르라는 단순한 축적에서 25개 단위를 얻을 수 있고, 그로써 5행 5열 정사각형을 구성할 수 있다—

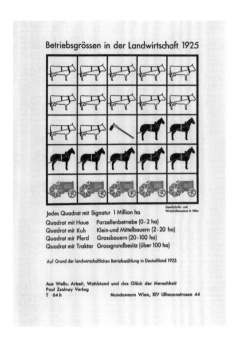

2.10.「1925년 농업 경영
규모」(출원은 1.31과 동일).

여기까지는 운이다. 그런데 단위 배열은 빤한 순서(세농에서
대농으로)를 따르지 않는다. 대신, 차지하는 농지 합이
비슷한 범주로 자료를 이분하고, 둘을 서로 균형을 맞추는
위치에 배치했다. 나머지, 즉 예외 항목(세농)은 한가운데
칸을 차지한다. 이 배열에서는 '나머지'가 시각적으로
두드러진다. 이는 세농을—자급자족 농업을—단지 최소 농업
체제로 보지 않고 (시각적으로 암시되는바) 오히려 주목할
가치가 있는 독특한 범주로 간주하려는 의도가 있을 때에만
정당화할 수 있는 배열이다.

　기호의 모양도 그렇다. 소와 말과 트랙터는 대략 균등한
시각적 무게를 지닌다. 그러나 대농을 나타내는 두 기호에는
색이 채워진 반면, 소는 테두리만 묘사되어 시각적 균등성이
흐트러진다. 낮은 시각적 무게가 훨씬 가벼운데다가
대담하게도 사선으로 배치되어 다른 기호들과 뚜렷이

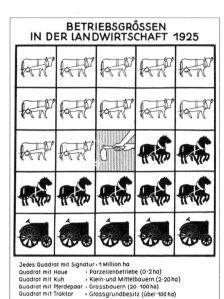

2.11. 「1925년 농업 경영 규모」(T64h).

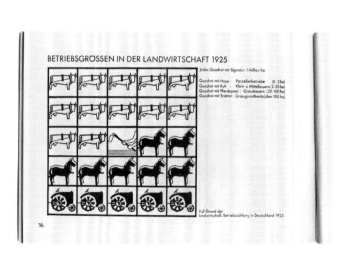

2.12. 「1925년 농업 경영 규모」(『다양한 세상』 36쪽).

구별된다. 특별한 위치를 부여했을 뿐만 아니라 형태도
구별되는 기호를 썼다는 점에서, 세농을 예외로서 구분
지으려는 의도가 분명히 있었던 듯하다.

이전 판 도표들[2.11, 2.12]도 흥미롭다. 각각 1927년과
1929년에 나왔고, 최종판은 1930년 무렵에 발표되었다.[4]
자료 배열에서 향상할 것은 없었던 듯하다. 그러나 기호의
드로잉은 점차 섬세해지고 지적으로 단순화된다. 아마 가장
뚜렷이 바뀐 부분은 낫 기호일 것이다. 특히 배경 처리가
그렇다. 어떤 경우든 낮은 예외를 나타내는 것으로 보인다.

「독일 제국 산업체 고용 인구」[2.13]는 두 해 자료를 비교해
보여 준다. (농업 도표에서는 왜 그런 비교가 이루어지지
않았는지 궁금하다.) 소, 중, 대기업을 구별하는 데
'안내도'가 쓰였다. 당시 그와 같은 '시각 표제'는 아이소
타이프에서 표준으로 자리 잡은 상태였다.

변형 면에서 볼 때, 이 도표에서 가장 흥미로운 점은 한
집합 안에서뿐 아니라 두 집합 사이에서도 자료를 비교할 수
있도록 기호가 배열되었다는 점이다. 여기에는 '축' 배열법이
쓰였다. 다시 말해, 두 집합에서 왼쪽과 오른쪽에 각각 속하는
기호들이 모두 같은 축을 기준으로 늘어난다는 뜻이다. 운
좋게도 두 번째 집합이 20개 단위로 이루어진 덕분에 열 개씩
두 줄을 형성할 수 있었고, 자료 역시 여러 줄에 걸쳐 정확한
정렬이 가능한 구성비를 보였다. 이렇게 두 도표 모두에서
자료는 기분 좋게 자리를 찾았고, 백분율은 쓰이지 않았다.

마리 노이라트: 농업 도표에서 세농이 그처럼 중요해
보인다니 뜻밖이다. 내 기억이 맞다면, 의도한 효과는 아니다.
변형과 관련해 그 '하나짜리 집합'은 실제로 구멍을 메워
주는 반가운 요소였다. 닫힌 정사각형 형태를 얻으려면 한

4. 「1925년 농업 경영
규모」의 최종판은 양식
면에서 1930년에 간행된
『사회와 경제』에도
어울렸을 법하지만 실리지
않았고, 그 짝인 「독일 제국
산업체 고용 인구」[2.13]만
실렸다.

행에 다섯 단위씩 배열해야 했다. 다행히도 다섯 단위로
구성된 소집단이 있었다.

세농을 분리할 수도 있었을 것이다. 그러면 다른 영농
형태는 킨로스가 언급한 대로 전체를 이분한 채 여섯 단씩 네
줄로 배열했을 것이다. 그러면 세농에서 대농으로 진행하는
순서 역시 유지할 수 있었을 것이다. 정방형 배열에서는 특정
기호의 시각적 비중이 늘어나는 일을 피할 수가 없었다.

2.13. 「독일 제국 산업체
고용 인구」(T64f).

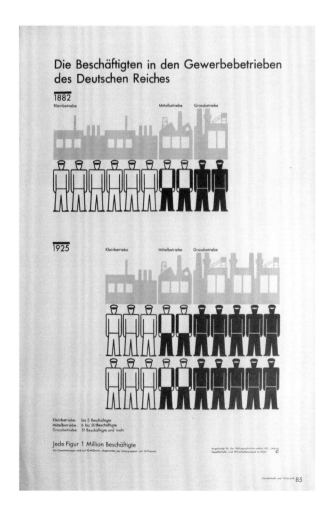

운이 작용한 적은 많다. 산업 도표에서도 마찬가지였다.
1925년 산업체 종사자가 2천만 명이라는 사실은 행운이었다.
그래서 우리는 그 인구가 1천만 명이던 해를 찾았다. 한 줄에
기호를 열 개씩 배열한 덕분에 인구가 두 배 늘어난 사실이
쉽게 드러나기도 하지만, 한 집합의 구성비도—백분율로—볼
수 있다. 예를 들어 소기업 종사자가 절댓값에서는 변화가
없지만, 차지하는 비중은 10분의 6에서 10분의 3으로 줄어든
모습을 볼 수 있다. 이 도표에서 진짜 행운은 중기업 종사자의
절댓값이 두 배 늘면서 백분율은 같은 비중을 유지했다는
점이다. 덕분에 두 세로축이 이어지게 되었고, 중기업 양편의
두 부문 인구가 변하는 모습이 분명히 보이게 되었다.

2.14. 「고용 인구에 따른
독일 산업계 소기업, 중기업,
대기업」(T64a).

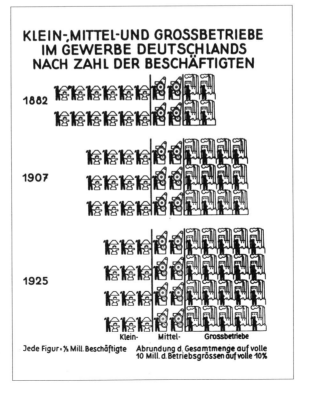

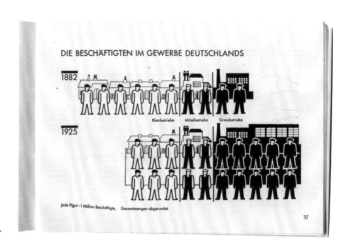

2.15. 「독일의 산업체 고용
인구」(『다양한 세상』 37쪽).

이 도표의 초기 버전[2.14]은 최종 접근법을 설명하는 데
도움이 된다. 도표는 (2.11과 함께) 1928년 『독일 농업과
산업의 발전』이라는 소책자에 실렸다. 각 기호는 50만 명을
나타낸다. 그래서 (기호 하나가 100만 명을 나타내는 나중
도표에 비해) 기호 수가 두 배다. 그리고 초기 도표에는 발전
과정상 중간 단계가 따로 표시되어 있다. 1907년도 자료가
이에 해당하는데, 나중에는 명료성을 더하고 요점을
강조하려는 목적에서 없어진 부분이다. 1929년 발표된 다음
판[2.15]에는 최종 배열법이 쓰였다. 1929년작과 1930년작
[2.13]을 비교하면 기호의 드로잉과 '안내도'가 발전하는
모습이 보인다. 전자에서 배경 요소로 쓰이는 '안내도'는
후자에서 표제로 국한된 기능을 한다.

마리 노이라트: 농업 도표에서는 시간에 따른 추이 비교가
그리 적절하지 않았을 것이다. 경작지 총면적에서도 거의
변화가 없었고, 아마 구성비 역시 눈에 띄는 변화는 보이지
않았을 것이다.

백분율을 사용한 아이소타이프 도표도 꽤 많다. 예를 들어, 유아 열 명 중 70세까지 사는 유아의 수, 인구 열 명 중 도시에 사는 사람과 시골에 사는 사람의 수 등이 그렇다. 아울러, 예를 들어 유아 사망률에 관한 도표에서도 백분율을 보여 주었다. 그러나 우리는 매우 구체적인 제시법을 썼다. 사망 인구도 그러했고, 유아 100명을 한 집합으로 배경에 표현한 것도 그러했다. 절댓값과 백분율을 결합한 도표도 있다. 서로 다른 시대 또는 나라의 도시 인구와 시골 인구, 세계 제국, 토지 사용 현황 도표 등이 그런 예에 해당한다. 예를 들어 토지 사용 현황 도표[2.16]에서는 백분율에 따른 분할이 풍경의 특징을 보여 주고, 절댓값은 농경지나 삼림 등을 서로 비교하고 개괄해 준다. 그러나 이런 도표에서 기호 해설문에는 절댓값을 밝혔다. 백분율을 이야기할 필요가 없었다. 구체적인 수치를 보여 줄 수 있었으니까.

2.16.「세계 경작지」
(『사회와 경제』 도표 35).

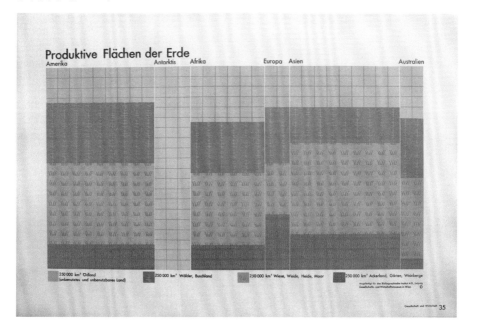

로빈 킨로스

3 아이소타이프가 남긴 교훈

아이소타이프와 시각적 전통

1. 이 장의 첫 절은
『도형 교육 전집』에 내가
써낸 서문에서 발췌했다.
둘째 절은 「아이소타이프의
영향에 관해」를 발전시켰다.
셋째 절은 새로 썼다.

아이소타이프는 두 역사적 전통에 놓고 볼 수 있다.[1] 하나는 통계 그래프의 역사다. 18세기 말에 시작해 19세기에 꽃피기 시작한 계보다. 또 하나는 온갖 세속적, 교육적 목적에서 그림, 다이어그램, 지도 등 시각적 수단을 통해 정보를 소통하는 유구한 전통이다. 폭넓은 시각 커뮤니케이션의 전통은 뿌리가 고대로 거슬러 가기도 하지만, 다양한 문화권을 가로지르기도 한다. 통계 그래프는 기본적으로 유럽과 북미에서 일어난 현상이었지만, 노이라트는 자신의 "시각적 자서전"('상형 문자에서 아이소타이프까지'라는 제목으로 발표되었다)에서 밝힌 대로 아이소타이프를 인류의 시각 커뮤니케이션이라는 긴 관점에서 파악했다.[2]

2. 「상형 문자에서 아이소
타이프까지」, 『도형 교육
전집』 636~45쪽.

두 전통의 역사에 관해서는 발굴할 것이 아직 많다. 통계 그래프의 발전사에서는 몇몇 획기적 작업이 알려진 상태이지만, 아직도 엄청난 양의 관련 도서와 일회성 자료가 도서관과 문서 보관소에 파묻혀 있을 것이다. 그보다 폭넓은 전통은 역사가 길고 문화가 광범위하므로, 백과사전처럼 다양한 관심사를 지닌 역사가가―바로 오토 노이라트 같은 인물이―필요하다. 그래픽 커뮤니케이션의 역사는 (순수 미술이나 장식 미술 외에는) 학계의 무관심도 고질적인 문제다. 통계 그래프건 그래픽 커뮤니케이션 일반이건 간에, 역사 서술은 언제나 잠정적일 수밖에 없다. 아무튼 이 글에서 그릴 수 있는 것은 간략한 개요뿐이다. 그러나 이런 개요도 아이소타이프의 역사적 흐름을 제안할 수는 있을 것이다.

통계 자료를 그래프로 제시하는 방법은 윌리엄 플레이페어(1759~1823년)가 창시했다고 알려졌다. 그는 다방면에 관심이 많았던 스코틀랜드인으로, 아마도 최초로 그래프 등 시각적 수단으로 경제 사회 자료를 제시한 여러

3. 통계 그래프의 역사에 관한 주요 자료로는, 펑크하우저의 「통계 자료 그래프의 발달사」, 베니저·로빈의 「정량적 통계 그래프의 약사」, 터프티의 연작, 특히 첫 책인 『수량 정보의 시각적 표현』 등을 꼽을 만하다. 아울러 코스티건이브스의 「20세기 데이터 그래픽」도 보라.

4. 에드워드 터프티가 아이소타이프에 무관심한 이유도 이 같은 과학성과 대중성의 차이에 있는 듯하다. 그래프에 관한 세 번째 책에서야 그는 아이소타이프를 스치듯 언급한다. (그는 이 말을 고유 명사가 아니라 관형사로 사용한다.) 그는 "인포그래픽"(따옴표는 터프티 자신이 붙였다. 그에 따르면 "그 언어는 그 도표만큼이나 끔찍하다") 작품 하나를 꼽으며 "대중 언론이 존 스노의 도표를 다룬다면 연예인 가십, 과잉 압축 자료, 아이소타이프 양식으로 그린 작은 관을 동원할 것"이라고 말한다. 『시각적 설명』 37쪽. "과잉 압축 자료"는 터프티가 암암리에 아이소타이프를 거부하는 주요 이유인 듯하다. 이는 첫 책 『수량 정보의 시각적 표현』이 출간된 후 그가 내게 쓴 편지(1984년 8월 18일자)에서도 확인된다. 나는 플레이페어나 마레와 함께 아이소타이프도 그래프 역사의 전당에 모실 만하다고 제안했다. 이에 대해 터프티는 자신도 아이소타이프의 디자인과 정치성은 좋아하지만 그들의 통계나 "수량적 깊이"는 좋아하지 않는다고 밝혔다.

책을—특히 『상업 정치 지도』(1786년)와 『통계서』(1802년)를—써냈다.[3] 플레이페어가 외로운 선구자였다면, 19세기 후반 통계 그래프가 널리 출현한 데는 두 가지 요인이 있었다. 첫째는 연구와 지식의 도구로서 통계가 성장했다는 점이고, 둘째는 새로운 인쇄 기술 덕분에 화보 인쇄가 점차 확산해 새로 등장한 독자 대중에게 오락과 교육을 제공하기 시작했다는 점이다. 따라서 19세기 말에 이르러 상상할 수 있는 모든 주제에 관해 통계 자료를 제시하는 그래픽 기법이 개발된 것도 어쩌면 당연한 일인지 모른다.

통계 그래프는 크게 두 종류로 구별된다. 초기에도 그랬지만 가까운 과거와 현재도 (더 분명하게) 그렇다. 첫째는 통계 전문가의 자료 분석을 돕는 그래피이고, 둘째는 까다로운 수량 정보를 일반인도 이해하기 쉽게 도와주는 통계 그래피이다. 아이소타이프는 매우 의식적으로 두 번째 범주에 속했다. 비도상 그래픽 대신 도형 기호를 사용한다는 결정에는 폭넓은 이해 도모라는 목표가 있었다.[4]

19세기 말에는 통계도가 널리 쓰이게 되었다. 체계적인 조사는 없지만, 아마 신문과 저널은 물론 일부 일회성 인쇄물에서도 그런 도표를 볼 수 있었을 것이다. 어쩌면 여기에는 마이클 멀홀(1836~1900년)이 영향을 끼쳤는지도 모른다. 그는 특히 그림을 이용해 자료를 제시하는 그래프를 포함, 통계 자료를 엮은 책을—특히 『통계 사전』(1883년 초판 이후 수차례 중쇄되었다)을—여러 권 써낸 인물이었다.

멀홀의 통계도[3.01]는 노이라트가 비판하고 아이소타이프라는 대안을 제시하는 계기가 된 도표 유형을 잘 예시한다. 멀홀이 사용한 기호들은 나타내는 수량에 따라 크기가 달라진다. 그리고 대부분은 자연스럽고 유익한 원리(예컨대 지리적 위치에 바탕을 둔 순서)가 아니라 값의 크기순으로 배열된다.

윌러드 브린턴이 써낸 『사실을 제시하는 그래픽 방법』(1914년) 역시 이 역사에 한 획을 그었다. 해당 분야 전체를 철저하게 조사한 두꺼운 책으로, (크기 변화가 아니라) 반복을 통해 수량을 나타내는 원리를 노이라트보다 먼저 사용했다고도 알려졌다.[5] 명쾌한 단위 기호 개념 없이 조악한 수준이기는 해도, 브린턴이 소개한 여러 사례 중에 그런 도표가 있는 것은 사실이다(『사실을 제시하는 그래픽 방법』 39쪽). 그러나 이런 사례 하나를 여러 해에 걸쳐 다듬어지고 발전된 아이소타이프 체계에 견줄 수는 없다. 선행 여부를 따진다면, 노이라트가 주택 박물관을 시작한 1920년대 초 빈에서 브린턴의 책을 봤을 가능성은 적다. 그가 라이프치히 전쟁 경제 박물관에서 시각적 제시 방법 연구를 시작한 1917년 무렵 『사실을 제시하는 그래픽 방법』을 봤을 가능성은 더욱 적다.[6]

5. 예컨대 코베르슈타인의 「빈 통계 도법과 국제 활자 도형 교육법」 29쪽을 보라. 코베르슈타인은 이 논문을 쓰던 도중 몰역사적으로 단순화된 아이소타이프 개념을 바탕으로 독자적인 통계 도법을 개발해 『도형으로 보는 통계』라는 책을 발표하기도 했다. 브린턴이 노이라트의 통계 도법에 영향을 끼쳤다는 설은 클라이브 치즐릿이 「새빨간 거짓말과 통계」에서 노이라트와 아이소타이프를 공격하며 제기한 혐의 중 하나다. 나는 「못 본 척하기, 빈정거리기, 디자인의 정치성」이라는 글로 이에 답했다. 최근에는 보수히언도 『오토 노이라트—글로벌 폴리스의 언어』에서 노이라트가 브린턴에게 빚졌다는 인식을 내세웠지만, 증거는 제시하지 않았다. 좀 더 최근에 이하라 히사야스는 오토 노이라트와 윌러드 브린턴이 1930년대에 서로 접촉한 바 있으며, 노이라트가 "노이라트 이전에 다른 나라와 시대에도 그렇게 작은 사람들이 쓰인 예가 있었음은 알지만, 이들은 체계 없이 산발적인 시도였다"고 인정했음을 밝혔다. 버크·킨들·워커, 『아이소타이프』 336쪽 각주 130.

6. 라이프치히 작업에 관해서는 알려진 바가 거의 없지만, 거기서 활동하면서 노이라트를 알고 지내던 볼프강 슈만은 이렇게 기억한다. "모형과 도표를 만들던 중이었다. 이후 노이라트가 빈 사회 경제 연구소에서 계승해 크게 발전시킨 시각화 작업이 그렇게 시작되었다." 『경험주의와 사회학』 16쪽.

3.01. 멀홀의 다이어그램은 자료의 변형이라기보다 삽화에 가깝다. 그림들이 실제로 보여 주는 수량을 알기 어려울 뿐 아니라, 값의 크기를 정렬 기준으로 삼고 두 집합을 비교하려는 노력이 없다는 점에서, 이 도표는 무력하다. 멀홀, 『통계 사전』(1892년), 258×195mm.

노이라트가 참고했을 가능성이 더 큰 '아이소타이프의 전신'이 더 많이 발굴된다면, 브린턴이 아이소타이프와 직결된다고 볼 필요도 줄어들 것이다[3.02~3.03]. 그러나 브린턴의 『사실을 제시하는 그래픽 방법』은 당시 생산된 그래픽 정보의 양과 다양성을 증언한다는 점에서 중요한 자료다. 아이소타이프의 근본 그래픽 원리에 직접적 선례가 있느냐는 질문에 답하려면, 당시에 불량 통계도 즉 불명료하고 일관성 없는 도표가 넘쳐났다는 사실, 그리고 노이라트는 스스로 ("시각적 자서전"에서) 밝힌바 유년기부터 그래픽 표현의 일관성을 중시하는 성격이었다는 점도 고려해야 할 것이다. 아울러 지적해 둘 점은, 노이라트가—시각물뿐 아니라 다른 작업에서도—당대의 관건들과 어깨를 나란히 한 것은 사실이지만, 그가 독립성 강하고 사실상 정통에서도 벗어난 사상가였다는 점, 그리고 폭넓은 역사 지식도 지녔다는 점이다. 그는 가까운 동료나 선배의 생각에 연연할 필요가 없었다.

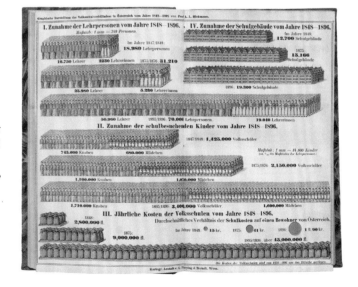

3.02~3.03. 레오 히크만이 오스트리아 국내외의 교육에 관한 개요서에 실을 목적으로 만든 도표 가운데 두 사례. 기호가 단위 값을 나타내는 것처럼 보이지만, 실제 값은 '1mm=340명', '1mm=어린이 14,800명' 등 길이로 표시된다. 『국내외 공교육의 역사와 통계』(1898년), 198×130mm.

7. 노이라트는 글을 완성하지 못한 채 세상을 떠났고, 출간을 준비하던 출판사는 대신 호그벤의 『동굴 벽화에서 만화까지』(1949년)를 발행했다. 호그벤의 책은 엄청나게 폭넓은 영역을 탐구하는 데 여전히 유용하다.

8. 전문적 역사의 좋은 사례로는 로빈슨의 『주제 지도의 초기 역사』(1982년)를 보라.

9. 이런 자료 중 다수는 전쟁 중 네덜란드에 보관되었고, 지금은 1940년 영국 이민 이후 수집된 자료와 함께 레딩 대학교 오토 마리 노이라트 아이소타이프 컬렉션에 보관되어 있다. 노이라트가 이런 시각적 전통을 직접 언급한 사례는 『국제 도형 언어』107쪽을 보라.

여기서 아이소타이프가 위치한 더 넓은 전통, 즉 다양한 정보 그래픽 커뮤니케이션의 역사를 생각해 볼 만하다. 가장 좋은 출발점은 노이라트의 "시각적 자서전"이다.[7] 이 주제에 관해서는 아직 일반적으로 인정받은 역사가 없지만, 전문적 연구 성과가 늘어나는 데서 보건대 언젠가는 진지한 종합이 가능할 듯하다.[8]

이처럼 거시적인 관점에서 보면, 도형 기호를 통한 소통의 선례를 두 가지 꼽을 수 있다. 하나는 이집트 상형 문자이고, 또 하나는 교전 부대의 규모와 위치를 그림으로 표시한 전투 지도다. 이들과 비교해 보면 아이소타이프가 개발한 시각적 성질을—어쩌면 '양식'을—더 잘 이해할 수 있다. 성숙한 아이소타이프 특유의 절제되고 단순한 표현은 현대적이고 당대적이었지만, 도형 지도와 반도형 지도, 도면과 동판화 (위대한 프랑스 『백과전서』에 실린 도판이 좋은 예다) 등 과거의 그래픽 작업과도 연관된다. 노이라트는 그런 자료를 수집했고, 거기서 아이소타이프에 관한 영감을 받았을 것이다.[9] 그런 자원은 때로는 직접적이고 구체적으로 적용되기도 했겠지만, 일반적으로는 아이소타이프를 위한 시각 문화를 창출하는 데 이바지했을 것이다.

체계 문제

아이소타이프에는 '국제 활자 도형 교육법'에 대한 약속이 내재한다. 그리고 그런 이름이 붙기 전(1935년 이전)까지는 '비너 메토데'(Wiener Methode), 즉 '빈 통계 도법'이라는 명칭이 통용되었다. 관련 작품과 제작자가 쓴 글에서, 아이소타이프는 자료, 특히 수량 정보를 도형 다이어그램 형식으로 제시하는 체계 또는 방법으로 설명된다. 국제적으로

통용되는 규칙을 제안했다는 점만으로도 우리가 아이소
타이프에 꾸준히 관심을 두는 까닭은 설명된다.

초기부터 아이소타이프는 한 가지 규칙 또는 원리를
고수했다. 수량 정보를 보여 줄 때 기호 하나는 일정한 수량을
제시한다는 규칙, 더 많은 수량은 기호를 반복해 보여 준다는
규칙이었다[3.04]. 이는 수량 정보를 그래프로 제시하는 데
굳건한 기초가 되지만, 그것만으로는 체계가 도출되지
않는다. 방대하고 다양한 아이소타이프 작업을 검토해 보면
다음을 알 수 있다. 처음(1925년)부터 아이소타이프는 근본
규칙을 따랐다. 새로 나타나 검증과 수정, 보완을 거쳐
조절되고 다듬어진 여타 원리들로도 뒷받침되었다. 그런
원리들은 새로운 임무의 요건에서 꾸준히 영향 받았다.
작업은 현실 생활의 모든 일상적 압박과 유럽 정치의 독특한
외상(두 차례에 걸친 강제 이주)을 피하지 못했다. 협업을

3.04. 도형 기호 사용법
이전에 아이소타이프
원리를 설명하는 예. 이 전시
도표는 1933년 무렵 사회
경제 박물관 런던
'별관'에서 열린 전시회를
위해 만들어졌다. 아마
아이소타이프 연구소를
거쳐, 현재는 레딩 대학교
컬렉션에 보존되어 있다.
630×840mm.

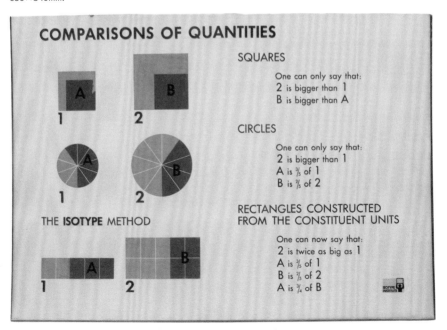

본질로 삼았고, 이에 뒤따르는 부담을 모두 겪었다. 이처럼 복잡하고 어쩌면 불안정하기까지 한 요인들이 있었는데도, 아이소타이프는 초기부터 일관된 특징과 접근법을 고수했다.

이런 디자인 접근법을 (다른 접근법도 마찬가지겠지만) 명료히 밝히려다 보면, 복잡한 과정을 지나치게 단순화하거나 경직되게 해석할 위험이 따른다. 해석자나 역사가는 정보(수량이건 아니건)를 시각적, 도형적 형태로 전환해 알기 쉽고 흥미롭게 표현하는 과정 이면의 원리를 추상화하려 든다. 접근법을 설명하거나 기술하려면 특정 작품 사례를 상세히 연구해야만 한다. 그리고 이상적으로는 작품을 디자인한 사람과도 논의할 필요가 있을 것이다. 그런 논의를 통해 구체적 특징 이면의 이유나 원리는 드러날 테지만, 이를 서술하기는 여전히 쉽지 않을 것이다.[10]

10. 맥도널드로스는 교육 심리학의 환원주의적 경향에서 단절을 꾀한 「글 속의 그래픽」 (1977년)과 「숫자들은 어떻게 보이는가」 (1977년)에서, 아이소 타이프처럼 체계화한 작업조차 암묵적 기술에 상당히 의존한다고 시사했다.

이런 소통 불능을 과장할 필요는 없다. 아무튼, 아이소타이프는 디자인 과정을 신비화하는 (순수하고 설명 불가능한 창작으로 포장하는) 태도에 반대하는 것이 사실이다. 그러나 아이소타이프는 구두로 이루어지거나 간단한 스케치 또는 배치도에만 의존하는 협업이었으므로, 상당히 미묘한 성질을 띨 수도 있었다. 구체적인 과업에 따라 특수한 조정이 가해진 일이 한 예다. 정해진 판형에 맞추려고 공간을 미세하게 조정하거나, 특별한 의미를 강조하려고 일반적 배열을 변형할 수도 있었다. 이런 사항을 일반화해 공식화할 방법은 없다. 이와 같은 난점이 있지만, 아이소타이프를 뒷받침한 포괄적 원리는 분명히 시사할 수 있다. 아이소타이프 디자인(변형) 과정을 설명하다 보면 한 가지 원칙이 나타난다. 알기 쉽고 흥미로운 것을, 공부한 보람이 있을 만한 이야기를 만드는 데 목적을 둔다는 점이다.

주어진 자료를 자동으로 시각적 형태로 변환해 주는 규칙 따위를 수립하겠다는 의도는 전혀 보이지 않는다. 그것은

(오토 노이라트의 표현을 빌리면) "지루한 숫자 열을 다시 지루한 기호 열로 바꾸는 짓"에 불과하다. 오히려 자료에 관한 질문이 필요하다. '선별이 필요한가?' 같은 질문이다. (너무 많은 것을 보여 주면 '시각 표현'이 흐려진다는 사실을 알기 때문이다.) 아이소타이프의 목적인 '흥미'는 자료를 비교해 볼 때 가장 잘 일어난다. 전체에서 둘 이상의 부분이나 잠재적으로 연관된 자료를 병치해 보여 주면, 보는 이나 읽는 이도 질문과 생각에 필요한 자극을 받을 수 있다. 그래서 아이소타이프는 한 가지 변수만 보여 주는 단순 도표를 피한다. 이렇게 시각 표현을 형성하려는 시도는 자료를 다소 자유롭게 취급하는 방향을 가리키는 것처럼 비칠지도 모른다. 그것은 오해다. 흥미 자극 못지않게 일관된 원칙은 자료와 보는 이에게 충실해야 한다는 점이다. 그게 바로 기호를 반복하는 더 중요한 이유다. 기호의 크기를 바꾸는 방법은 그런 충실성에 반한다. 기호가 뜻하는 바를 직접 읽을 수 없고, 자료를 왜곡한다는 혐의를 부르기 때문이다. 같은 정신에서, 아이소타이프는 지리 도표를 만들 때도 면적을 왜곡하는 (메르카토르 도법 등) 투영법보다 정적 도법을

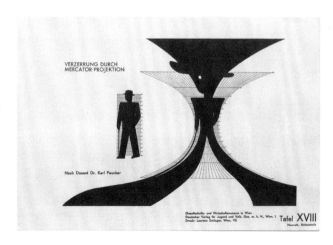

3.05. 메르카토르 도법에 내재한 왜곡을 예시하는 도표. 사회 경제 박물관의 고문 지도학자 카를 포이커의 작업을 바탕으로 한다. 오토 노이라트의 『학교에서 활용하는 빈 통계 도법』(1933년)에 실린 도표 중 하나. 150×225mm.

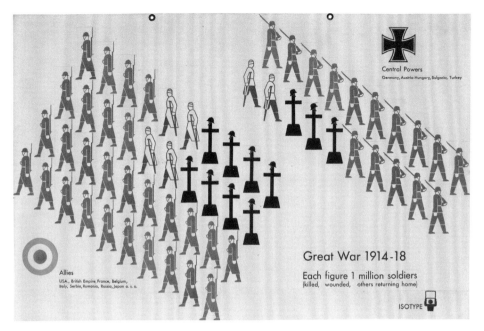

3.06. 3.04와 마찬가지로, 이 도표는 1933년 무렵 만들어져 런던에서 전시되었고, 지금은 레딩 대학교 컬렉션에 소장되어 있다. 상단에 고리를 걸 수 있는 구멍이 뚫린 점으로 보아, 순회전에서 단기간 설치용으로 쓰였던 듯하다. 420×630mm.

선호했다[3.05]. 입체를 그릴 때는 투시 도법 대신 평행 투영법을 썼다. 그리고 이처럼 사실에 충실한다는 포괄적 원칙이—그리고 독특한 객관성과 실용성이—색 선택과 사용, 기호의 형태, 자료 분류, 요소 배치와 관련된 미세한 결정 등 디자인 세부를 두루 뒷받침한 듯하다. 제1차 세계 대전에 관한 아이소타이프 도표 한 점[3.06]이 그런 특징 일부를 잘 예시한다. 어느 독일어 도표 연작에 쓰인 자료를 영어로 옮겨 만든 것으로, 당시(1933년 무렵) 아이소타이프가 세부에서 이룩한 섬세성과 미묘함을 보여 준다.

기호들은—일반적 아이소타이프 작업과 달리—행과 열로 이루어진 평면이 아니라 평행 투영법에 따라 배열되었다. 도표의 초기 버전들이 시사하듯, 이 배열은 풍경화 요소가 섞인 지도를 배경으로 일정 수로 묶인 병사 집합이 배치되는 전투 지도의 전통에서 유래했는지도 모른다. 정확한 기원이

무엇이건, 이 배열은 교조적 방법이 아니라 자료에 유연히 적응하는 접근법을 시사한다. 여기에서는 다양한 비교 분석이 가능하다. 두 대집합의 크기를 비교해 볼 수도 있고, 한 대집합 안에서 소집합들의 비중을 비교해 볼 수도 있으며, 두 대집합에서 같은 부류에 속하는 소집합들을 비교해 볼 수도 있다. 이렇게 도표는 (적어도) 세 가지 방법으로 읽을 수 있고, 따라서 보는 이에게 일정한 시간과 집중을 요구한다.

기호는 세 부류(생존자, 부상자, 전사자)가 대략 동등한 시각적 무게를 지니고 만족스러운 집합을 형성하도록 그려졌다. 그러나 각 부류는 전체 집합에서 쉽게 구별해 낼 수 있다. 생존자는 회색, 부상자는 빨강, 사망자는 검정으로 표시되었는데, 이 역시 구별을 돕는다. 자세히 보면 두 집합의 기호들이 미세한 복장과 자세로 구별된다. 이처럼 작지만 뜻깊은 부분에서 아이소타이프의 태도가 드러난다.

디자인 접근법

이와 같은 사고방식과 작업 방식은 다른 디자인 사례에서도 찾아볼 수 있다. 앞서 밝힌 대로, 오토 노이라트는 아이소타이프를 특정한 시각 커뮤니케이션의 전통에 자랑스럽게 자리매김했다. 이에 관한 논의에서 그가 그림을 통한 소통을 강조한 것은 사실이지만, '시각 커뮤니케이션'을 넓은 의미에서 파악하면 의미를 시각화하는—일반적으로 단순한 말이나 글에 반대되는—모든 제시법을 고려해 볼 수 있다. 여기에는 추상적, 비구상적 표상이 모두 포함된다. 이때 그 영역은 다이어그램, 시각적 형식을 갖춘 글, 건물, 정원, 도시계획 등으로 넓어진다. 나아가 자료의 내용과 의미를 기준 삼아 배열을 결정하는 모든 정리 과정을 논할 수도 있겠다.

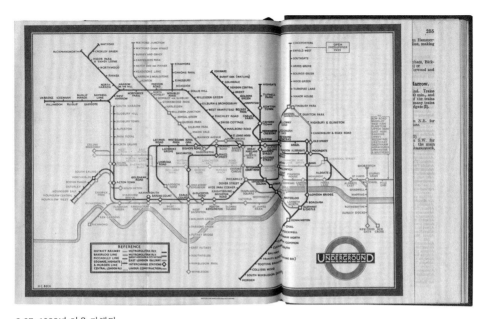

3.07. 1933년 처음 간행된 상태의 런던 지하철 다이어그램. 사진에 실린 표는 핀들레이 뮤어헤드가 엮은 『런던 요약 안내서』에 수록되었다. 다이어그램 별지 크기: 155×223mm.

11. 아이소타이프와 지하철 다이어그램의 공통점에 관해서는 홀리스, 『그래픽 디자인의 역사』 18쪽을 보라.

12. 갈런드, 『해리 벡의 지하철 지도』.

그러면 식단이나 음악회 계획, 심지어 의료 진찰까지도 고려할 수 있을 것이다. 이 글에서 나는 첫 단계까지만 사례 범위를 확장해 볼 생각이다.

해리 벡

오늘날 디자인 고전으로 높이 평가받는 런던 지하철 다이어그램[3.07]과 아이소타이프에는 공통점이 있다.[11] 지하철 다이어그램을 발명한 사람(해리 벡)은 전문 디자이너나 그래픽 미술가가 아니었고, 따라서 관습에서 벗어나 신선하게 문제에 접근할 수 있었다. 벡이 다이어그램을 처음 스케치한 해는 1931년이다. 우리가 다루는 주제와 시기가 겹친다. 흔히 '런던 지하철 지도'라 불리기는 하지만, 주요 역사가의 주장대로 다이어그램이라 하는 편이 나은 물건이다.[12] 여기에 나타난 것은 지리적 관계라기보다 연결 관계에 가깝다. 지나치는 주변이나

풍경을 보지 못한 채 지하에서 이동하는 사람이 무엇보다 긴요하게 알아야 하는 것은 연결과 환승 지점이다. 이와 마찬가지로, 아이소타이프 역시 정말로 알 필요가 있는 것만 과감하게 선별하고 세부 사항은 상당 부분 생략한다.

벡의 다이어그램과 아이소타이프는 모두 시각적으로 정보를 전달한다. 색은 의미를 싣고 결정적 기능을 수행한다. 양쪽 모두 깊이 고민한 형태를 사용한다. 엄격한 관례와 제약의 기능도 볼 수 있다. 지하철 다이어그램에서는 선의 각도가 제한되었고, 정차 역도 일정 간격을 두고 배치되었다. 둘 다 표준화를 지향하는 태도에서 디자인되었다. 하지만 둘 다 호기심 넘치고 자기비판적인 디자이너, 자신이 한 일을 두고 꾸준히 변화와 실험을 더하고자 했던 디자이너 손으로 만들어졌다. 둘 다 새롭게 확장되고 갱신되는 정보를 수용할 수 있었다.

얀 치홀트

13. 치홀트는 빈 사회 경제 박물관에서 잠시 일한 적이 있다. 버크, 『능동적 도서』 119~21쪽을 보라. (역주: 한국어판 『능동적 도서』 118~20쪽 참고.)

같은 시대에 비슷한 생각을 보인 사례로, 얀 치홀트의 신타이포그래피 해설이 있다.[13] 저서 『신타이포그래피』 (1928년)에서 그는 당시 독일 공업 표준(DIN)에 규정된 판형의 장점을 상술한다. 그가 핵심 사례로 꼽은 상용 편지지 표준에는 판형(A4)과 다양한 요소의 위치가 지정되어 있었다. 이 제약 안에서 디자인은 자유롭다. 여기에 소개한 편지지들[3.08]은 치홀트의 생각을 아주 명확히 보여 준다. 의뢰인이 선호한 디자인(오른쪽)을 보면, 정보는 덩어리로 짜였고 행은 의미와 무관하게 끊어져 있다. 이 배열에서는 단체 이름마저 모호해 보인다. 치홀트의 디자인(왼쪽)에서는 단체 이름(Arbeitsgemeinschaft des Bayerischen Kunstgewerbevereins und des Münchner Bundes)이 또렷이 밝혀졌다. 임원 명단 역시 목록으로 정리되어 명료하게

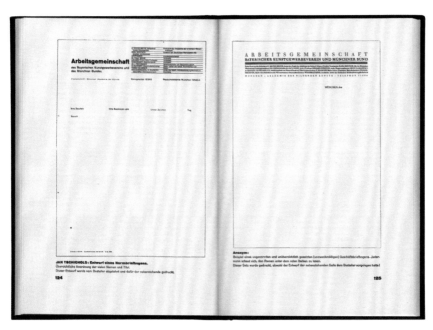

3.08. 치홀트, 『새로운 타이포그래피』(1928년, 사진은 1987년에 출간된 영인본). 왼쪽에 실린 치홀트의 설명은 다음과 같다. "의뢰인은 이 디자인을 거부하고 오른쪽에 실린 디자인을 인쇄했다." 그리고 오른쪽에 다음과 같은 설명을 덧붙였다. "왼쪽 디자인을 의뢰인에게 제시했는데도 이 디자인이 인쇄되었다!" 210×148mm.

3.09. 얀 치홀트가 디자인한 전시 도록 표지, 1935년. 『타이포그래퍼 얀 치홀트의 삶과 작업』에서 복제. 205×142mm.

표현되었다. 이 디자인에서는 보조 색(빨강)이 정보를
효과적으로 지시하고 강조한다. 빨강은 발신인 번호(Unser
Zeichen), 날짜(Tag), 제목(Betreff) 등 보낸 이에게서 나오는
부분에 쓰이고, 검정은 수신자 번호(Ihre Zeichen), 회신 대상
편지(Ihre Nachricht vom) 등 받는 이에게서 나오는 정보에
쓰인다는 점에 주목하자. 이처럼 의미에 따라 디자인을
결정하는 태도는 아이소타이프와 깊이 상통한다.

　모든 구성 요소가 한 줄씩 차례로 당당히 표시되는 목록은
치홀트의 신타이포그래피에서 특징이 된 도구이다[3.09].
그러나 여기에서 작가 목록은 알파벳순으로 배열되었다.
자아가 강한 주체를 다룰 때는 알파벳순이 좋지만,
아이소타이프는 좀 더 내재적인 정렬 원칙을 찾으려 했다.

3.10. 울름 조형 대학
드로잉. 『울름 조형 대학―
프로그램에 따른 건축』.

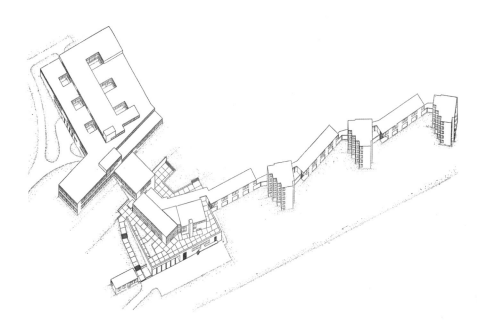

막스 빌

이런 사고방식은 디자인의 모든 영역을 뒷받침할 수 있다.
그리고 주지하다시피 아이소타이프 도표는 전시회나 박물관
같은 더 큰 디자인 사업의 일부로 만들어졌다. 이 접근법이
건물 디자인에 어떻게 적용될 수 있는지도 살펴볼 만하다.
막스 빌이 1940년대 말과 1950년대 초에 디자인한 울름 조형
대학[3.10]이 한 예다. (공교롭게도 이 드로잉에는 아이소
타이프처럼 정적 도법과 부등각 투영법이 쓰였다.) 울름 조형
대학은 '읽기 쉬운 건물'의 좋은 예로, 건물의 기능이 명확히
분류된 특징을 보인다. 드로잉에서 교실 건물은 왼쪽에 있다.
중앙 블록에는 공용 공간이, 오른쪽에는 생활 공간이 있다.
생활 공간은 결국 세 동(낮은 '아틀리에' 건물, 고층 건물,
다시 아틀리에 건물)밖에 지어지지 않았다. 그러나 드로잉에
나타난 전체 계획은 단위 건물이 필요한 만큼 줄지어
늘어나는 모습을 보인다. 아이소타이프처럼 단위를 반복하고
나열하는 생각이 엿보인다. 그뿐만이 아니다. 건물 전체가
땅의 높낮이를 반영하며 지형을 끌어안는다. (교사는 높은
지대를, 생활 공간은 낮은 지대를 차지한다.) 디자인은 재료
또는 자료를 고려하고, 얼마간은 그로써 결정된다. 앙상블의
중심에 있는 휴게소는 구부러진 형태를 통해 나머지 건물의
직사각형에서 이탈한다. 이처럼 구별되는 형태는 공간의
의미, 즉 그곳이 바로 건물의 사회적 중심이라는 사실을 말해
준다.

14. 내게 밝힌 바에 따르면,
앤서니 프로스하우그는
아이소타이프를 숭상했다.
그가 처음 써낸 글은 영화
「풍요로운 세상」
평이었는데, 거기서
프로스하우그는 영화에
쓰인 아이소타이프를
언급한다.

앤서니 프로스하우그

1951년 인쇄인 겸 디자이너 앤서니 프로스하우그는 엽서
크기 인쇄물[3.11]을 빌려 자신이 의뢰받은 인쇄물에 쓸 수
있는 보유 활자를 나열했다. 이 작품은 아이소타이프
접근법과 유사한 몇몇 특징을 보인다.[14]

예컨대 자료가 세로축을 따라 배열된 모습은 「독일 제국
산업체 고용 인구」[2.13~2.15]를 연상시킨다. 여기에도
너비가 일정한 가운데 단(활자체 표본)이 있고, 왼쪽(활자
크기)과 오른쪽(이름, 연도, 제조 업체)으로 행이 뻗어
나간다. 왼쪽 단에서 요소의 위치는 활자 크기 순서상 위치에
따라 결정되었다. 보유하지 않은 크기의 활자는 해당 자리가
비어 있다. 검정 숫자는 인쇄소에 해당 크기 활자가 있다는
뜻이고, 빨강 숫자는 해당 크기를 구매할 의사가 있다는
뜻이다. 이처럼 색은 의미를 표현하고, 빨강 숫자와 이름은
끝나지 않은 이야기를 전한다. 프로스하우그는 이런 카드를
꾸준히 만들었다. 각 '개정판'은 자신이 보유한 활자 목록을
갱신해 알리는 보고서였다.

활자가 분류된 방식을 살펴보자. 먼저 활자체의 종류
(현대체, 이집션, 장식체, 산세리프)에 따라 나뉘고, 이어서
디자인 또는 제작 연도로 나뉜다. 아이소타이프와
마찬가지로 여기서도 자료 정렬 방식이 신중하게—의미에
따라—결정되고, 이 정렬 방식에 따라 자료의 위치, 즉
'디자인'이 정해진다. 이런 과제에서 가장 간단한 방법,

3.11. 프로스하우그가
디자인하고 인쇄한 활자
목록, 1951년. 엽서로
만들어진 이 목록은
프로스하우그의 두 번째
인쇄 '개요'에 포함되었다.
도판의 출원 역시 같은
개요다. 105×148mm.

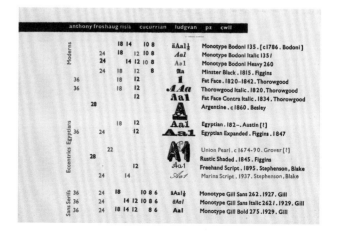

그러면서도 가장 몰지성적인 방법은 아마 알파벳순
정렬이었을 것이다.

마지막으로, 활자체 이미지를 보여 주는 방식이—실제
해당 활자로 찍었다—일종의 도형적 접근법에 다가간다는
점을 눈치챌 수 있다. 덕분에 이 카드는 단순한 활자 목록에서
벗어나 활자 표본에 가까워진다.

족 키네어와 마거릿 캘버트
아이소타이프는 도로 표지와 연관해, 나아가 환경에 설치된
온갖 기호나 표지와 연관해 자주 언급된다. 1960년대 초
디자이너 족 키네어와 보조원 마거릿 캘버트가 수립한 영국
도로 표지 체계는 더욱 섬세하고 아마도 심오한 아이소
타이프의 성질을 보여 준다.

도로 표지는 지방 자치 단체에서 제작했으므로, 수준
높으면서도 전문 디자이너가 아니라 자치 단체 공무원들이
이해하고 실행할 수 있는 지침을 개발하는 일이 바로
키네어와 캘버트의 주요 과제였다. 광범위하고 일관성 있는
적용이 필요한 디자인은 언제든 그런 상황에 처할 수 있다.

3.12~3.13. 족 키네어와
마거릿 캘버트가 고안한
체계에 따라 제작된 영국
도로 표지. 배열 원리는
오른쪽 다이어그램이
설명해 준다. (사진은
2001년 컴브리아 주
내틀랜드 부근에서
촬영했다.)

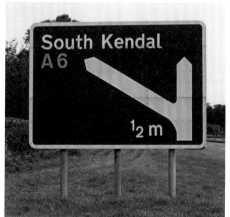

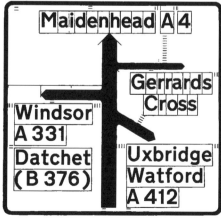

아이소타이프도 그런 디자인에 속한다. 개혁이 이루어진 지
40년이 흐른 지금 영국 도로 표지가 아무리 과다하고
혼란스러운 상태라 하더라도, 그것은 키네어와 캘버트의
잘못이 아니라 중앙 정부의 도로와 표지 정책이 끊임없이
무분별하게 바뀐 탓이다. 여기에 실린 표지[3.12]는 본래
의도된 체계를 보여 주는 증거다.

　　이 체계의 비밀은 배치를 규정한 다이어그램[3.13]에
있다. 글자 하나의 세로획 두께를 기준으로 정한 단위를
이용해 지명의 위치와 방향 지시선 두께 등 요소들의 크기를
정한다. 전체 표지는 필요한 만큼 얼마든지 커져도 된다.
여기에는 정해진 규격이 없다. 물론 변수는 있다. 누군가는
표지에 적어 넣을 말을 정해야 한다. 이에 관한 규칙도
있었지만, 해석의 여지도 여전히 있었다.

아이소타이프 이후

우리는 아이소타이프에서 많은 것을 배울 수 있지만, 그것을
문제의식 없이 무작정 계승할 수는 없다. 설사 거기에서
방법이나 체계를 추출해 내는 일이 가능하다 해도, 지금
우리가 살고 일하는 조건은 아이소타이프가 만들어지고 쓰인
시대와 너무나 다르다.

　　아이소타이프의 유산을 단순히 계승하기보다 좀 더
지적으로 해석하겠다는 시도는 수차례 있었다. 내가 아는
사례로는 1970년대에 영국 개방 대학 교육 공학 연구소와
런던 자연사 박물관에서 이루어진 작업이 있다. 이들
기관에서는 몇몇 소집단이 변형가 개념을 받아들여 간행물과
교육 자료를 제작하고 전시회를 열었다. 1970년대 말 한동안
교육 공학 연구소는 「변형에 관한 메모」 시리즈를 펴내기도

15. 교육 공학 연구소 간행물은 이제 찾아보기 어렵지만, 적어도 한 편은 좀 더 쉽게 구해 볼 수 있는 간행물에 실렸다. 맥도널드로스와 윌러가 쓴 「변형가」라는 글이다. 이 글은 추가 정보와 함께 '변형가 다시 보기'라는 제목으로 재발표되기도 했다. 마일스는 자신이 공동 편집한 『교육용 전시 디자인』에 '변형'에 관한 글을 써서 실은 바 있다. 아울러 그가 쓴 「오토 노이라트와 현대적 공공 박물관」도 보라.

했다. 그렇게 출간된 가벼운 간행물의 제목으로는 '변형가란 무엇인가?', '텍스트 표현의 세 가지 기능', '텍스트의 순번 체계' 등이 있었다.[15]

교육 공학 연구소와 자연사 박물관에서 아이소타이프의 영향은 배경이 다른 전문가들이 소집단을 구성해 공동 작업한다는 발상, 그리고 그런 집단을 책임질 뿐 아니라 제작된 자료를 사용할 사람의 이익도 대변하는 통솔자가 작업을 통합한다는 발상에서 나타났다. 그런 통솔자가 바로 변형가이고, 오토와 마리 노이라트가 말하는 '공중의 대리인'이다. 박물관은 그런 생각이 개발된 곳이고, 또 자연스레 계속 쓰이는 곳이다.

이 글에서 제시한 다른 작업 사례들에 아이소타이프와 유관한 사고방식이 있다면, 아이소타이프가 '의미를 위한 디자인'이라는 드넓고 비옥한 터전에 자리 잡을 수 있다는 점도 명확해질 것이다. 이 작업 방식을 따르는 (최대한 넓은 의미에서) 디자이너는, 자료 자체를 위해서나 자료를 읽고 사용할 사람을 위해서나, 자료가 품은 뜻을 이해하고 자료 스스로 좋은 질서를 찾게 한다. 두 차원은—자료와 사용자는—불가분해진다. 오토 노이라트와 동료가 한 일을 이런 측면에서 보면 안도감을 얻을 수 있다. 그러면 아이소타이프 도표 자동 생성 프로그램을 짜려는 구상이나 아이소타이프 기호를 21세기 다문화 사회에 맞춰 갱신하려는 시도 등등, 아이소타이프 작업과 이를 해낸 이들, 그들이 사용한 기술, 그들이 활동한 사회적, 문화적 맥락을 분리할 수 있다는 당돌한 발상도 무시할 수 있다. 그들의 작업이 풍부하게 제공하는 시사점은 습득하고 소화하고 전수하고 응용하기에 좋다. 수량 자료를 그래프로 제시하는 일뿐 아니라 어떤 자료를 디자인하는 일에서든 마찬가지다.

로빈 킨로스

4 마리 노이라트, 1898~1986년

1. 이 부고는 『인포메이션 디자인 저널』(Information Design Journal) 5권 1호 (1986년) 69~71쪽에 처음 실렸고, 내 책 『윈끝 맞춘 글』에 다시 실렸다. 다른 부분과 중복되는 내용이 있지만, 크게 고치지 않고 그대로 실었다.

1986년 10월 런던에서 마리 노이라트가 사망했다.[1] 그와 오토 노이라트가 함께한 아이소타이프 작업은, 특히 그 자신이 쓴 소수의 명쾌한 글을 통해 잘 기록된 상태다. 이 글은 그의 생애나 업적을 체계적으로 설명하는 글이 아니라 느슨하고 사적인 이야기에 가깝다.

몇몇 자전적 글에서 마리 노이라트는 경험이나 인간 관계에서 첫 만남이 특히 중요하다고 강조했다. 내가 기억하는 첫 만남은 그가 (당시 명칭으로) 레딩 대학교 타이포그래피 분과 실기실을 거닐던 모습이다. 오토 마리 노이라트 아이소타이프 컬렉션을 레딩 대학교에 기증한 그는 정기적으로 학교를 찾아 3학년 타이포그래피 전공생과 세미나를 열었다. 당시 나는 2학년이었다. 나는 세미나에 참석할 수 없다는 (그러나 옆에 앉은 네덜란드 출신 '방문' 학생은 그럴 수 있다는) 사실에 깊은 실망과 질투를 느꼈다.

마리의 인품은 실기실 너머에서도 뚜렷이 보였다. 그는 몸가짐과 성품이 모두 곧았고, 품위와 소탈함, 공평하고 개방적인 태도를 타고났기에 나이 차이는 전혀 문제가 되지 않았다. 나는 그에 관해 더 많은 것을 알고 싶어졌다. 1975년, 우리가 레딩에서 아이소타이프 전시회를 준비하면서 첫 기회가 찾아왔다. 훗날 나는 해당 주제에 관해 석사 학위 논문을 썼고, 우리의 만남은 아이소타이프 컬렉션 정리 작업을 통해 이어졌다. 마지막 몇 년 동안 우리는 주로 오토 노이라트의 글을 번역하고 편집하는 작업을 했는데, 이는 아이소타이프 연구소 사무실을 닫은 다음 그가 주로 몰두한 작업이었다.

마리 노이라트(결혼 전 성은 라이데마이스터)는 북부 독일 브룬스비크 출신이었다. 그의 인생에서 결정적인 순간은 1924년 9월, 수학여행차 빈을 찾은 그가 오토 노이라트를 만나고—본능적으로—그와 함께 일하기로

4.01. 마리 노이라트,
1984년 여름.
사진: 거트루드 노이라트.

마음먹은 순간이었다. 이후 주요 활동기(1925~34년)에 그는
사회 민주주의 개혁으로 다시 태어난 도시 빈과 아이소
타이프 작업에 흠뻑 빠져 살았다.

　레딩에서 우리가 조금씩 깨달은바, 마리는 아이소타이프
역사를 설명할 때 자신의 공로를 낮추어 말하는 경향이
있었다. 그런 그도 나중에는 자신이 없었다면 오토
노이라트가 빈 사회 경제 박물관 사업을 시작하지
못했으리라고 암시했다. 이후 이어진 그들 작업의 역사는
그런 암시를 사실로 뒷받침해 준다. 1942년 영국에서 아이소
타이프 연구소가 설립되었을 때, 오토와 마리는 동등한
연구소장이었다. 그리고 오토가 사망한 1945년부터, 마리는
거의 30년 동안 활동을 지속하며 어린 독자를 위한 교육 서적
제작에 집중했다. 당대 상황에서 그 책들이 거둔 성과는 아직
제대로 평가받지 못한 상태다.

　계몽주의 전통을 따른 백과사전적 인물 오토 노이라트는
아이소타이프를 필두로 다양하고 독특한 학문적 관심사를
좇았다. 노이라트와 달리 대학에 버젓이 적을 둔 동료에게는
아이소타이프가 특히나 괴상해 보였을 테다. 시각물 작업이
적성에 맞았던 마리는 그 일을 평생 업으로 삼았다. 그는
폭넓은 문화적, 사회적 관심사를 좇았고, 수학과 물리학을
전공하며 교사 수업을 받았다. 시각적 재능도 타고난 그는
미술 학교에서 소묘 수업을 받기도 했다.

　아이소타이프를 굳이 의인화해 본다면, 그 성격은 배후
인물, 특히 오토와 마리의 관심사와 성향을 뒤따랐다. 아이소
타이프는 말할 필요가 있는 사안을 시각적으로 나타내는
기법이었다. 아무 사실이나 다루는 것이 아니라 제시할
가치가 있는 정보를 다루었으며, 보는 이는 거기에서 사실뿐
아니라 역사적, 사회적 관계도 배울 수 있었다. 일반적 인식과
달리 아이소타이프는 단지 숫자를 통계도로 바꾸는 기법이

2. 「아이소타이프의 영향에 관해」.

아니었다. 오히려 최상의 아이소타이프 도표는 일부 암묵적 원칙을 바탕으로 하되 매번 새로 개발해야 하는 지성적 시각 언어였다. 이 이야기는 다른 글에서도 얼마간 했다.[2] 그런데 그 글에서 밝히지 않은 점이 있다. 오토 노이라트가 원했던 것이 광범위하고 아마도 국제적인 '도형 언어'였음은 사실이지만, 아이소타이프를—핵심 인물을 들자면—오토 노이라트, 마리 노이라트, 게르트 아른츠의 협업이 낳은 산물로 보지 않으면, 자칫 전혀 엉뚱하고 빈약한 무엇을 상상하게 된다는 점이다. 이 점은 '아이소타이프들' (isotypes)—때로는 이처럼 잘못 불리기도 한다—을 만들려 한 여러 다른 시도들이 방증해 준다.

　　아이소타이프 용어로, 마리는 '변형가'였다. 시각 표현을 만드는 사람이자 전문 지식인이자 최종 산물 제작자이자— 어떤 면에서는 가장 중요한 측면으로—일반인과 매개하는 핵심 인물이었다는 뜻이다. 오토와 마리는 (영어로건 해당 독일어로건) '디자이너'라는 말을 절대로 쓰지 않았다. 그러나 '디자이너'가 내용에 물질적 형태를 부여하고 이를 계획하는 전문가를 뜻하게 된 것은 겨우 최근 일이다. 레딩에서 우리가 변형가를 디자이너라는 뜻으로 쓰면, 마리는 미심쩍은 기색을 보이곤 했다. 그가 생각하기에 디자이너란 철마다 유행에 따라 물건의 형태를 바꾸는 장식가를 뜻했다. (불행히도 이 믿음에는 분명한 근거가 있다.) 반대로, 이름이 암시하듯 아이소타이프는 표준을 지향했다. 숱한 발명과 실험을 거쳐 만족스러운 기호나 배열을 마침내 얻었다면, 굳이 바꿀 필요가 있을까? 비극적인 세월을 보낸 마리였지만, 그는 연속성을 옹호했다. 이 태도를 잘 보여 주는 일화가 있다. 1940년 5월, 그는 오토와 함께 쪽배를 타고 간신히 헤이그를 탈출했다. 전쟁이 끝난 후 헤이그를 다시 찾은 그는 전쟁 전에 쓰다 남은 전차표를 마저

썼다고 한다. 탈출과 몇 개월에 걸친 수용소 생활 끝에
옥스퍼드에 정착해 아이소타이프 연구소를 세우고 (오토
노이라트가 사망한 1945년 12월까지) 지극히 분주하며
행복하게 보낸 시간 내내 보관해 두었던 전차표였다.

그는 무척이나 생산적인 인생을 살았다. 레딩에 남은
아이소타이프 컬렉션에도 작업 자료가 여러 상자 있지만,
그들이 빈과 헤이그를 떠나올 때 잃어버린 자료만 해도 아마
산더미일 것이다. 그가 보인 노력의 경제성은 아름다울
정도였다. 번역문을 고칠 때에도 그는 꼭 필요한 수정만
제안했고, 도저히 풀지 못할 정도로 까다로운 문제도 한두
단어로 해결하는 일이 흔했다. 말년에야 비로소 마리를 알게
된 우리는 그가 번역과 편집 작업에서 보인 열정적 정확성에
감동하곤 했다. 아이소타이프 산물에도 같은 성질이 남아
있다. 그는 엄밀하고 정직한 말을 좋았을 뿐만 아니라 놀라울
정도로 정확한 기억력을 발휘했다. 가히 모범적인 역사
기록자였다.

그의 말년은 본디 오토에 관해 알고 싶어서 그를
찾아왔다가 금세 그에게 빠져든 새 친구들로 풍요로웠다.
하나둘씩 우리는 그의 마법에 걸려들었고, 적어도 다섯
나라에서 지금도 자라나는 노이라트 전문가 집단을 이루게
되었다. 그는 남편의 업적을 자유로이 논하는 일을 막으려
드는 까다로운 유족이 아니었다. 오토 노이라트에게 기운
태도는 분명히 보였지만, 우리에게는 어떤 압력도 가하지
않았다. 오토 노이라트에 관한 관심은 우리와 그가 함께
탐구하는 주제가 되었다. 일화가 하나 더 있다. 어떤 사람이
오토 노이라트가 쓴 글을 엮어 펴내면서, 마리에게 조언을
구하지 않은 채 긴 서문을 써서 달았다. 이에 관해 마리는
질문과 이견을 길게 적어 보냈다. 그랬더니 그가 이를
논의하려고 마리를 찾아왔다는 것이다. 만남이 어땠는지

묻자, 마리는 다소 놀란 표정을 지으며 답했다. "흠, 그이가
모든 지적에 동의하더라고." 두 사람은 이내 친구가 되었고,
그는 단지 마리를 만나려고 정기적으로 런던을 방문하는
처지가 되었다.

　　말년에 마리는 다양한 형태로 진행 중이던 오토 노이라트
출간 사업을 더 진척하지 못해 아쉬워했다. 이에는 그에게
특히 뜻깊었던 오토의 경제학 관련 글(영어)을 펴내는 일이
포함된다. 루돌프 카르나프와 나눈 편지의 서간집(영어와
독일어), 시각 교육에 관한 문집(독일어) 등도 있다. 짧고
도판이 풍부한 아이소타이프 관련서도 계획 중인데, 이
책에는 그가 마지막으로 쓴 글이 실릴 예정이다. 언젠가는
이들도 출간될 테고, 그러면 오토 노이라트의 삶과 업적이
지니는 의미도 확고해질 것이다.[3] 이런 오토 노이라트
발견(그는 재발견을 말할 만큼 유명했던 적이 없다)은
마리가 거둔 주요 업적에 속하고, 앞으로도 그렇게 기억될
것이다. 출간 사업에 참여한 우리는 특히나 그를 그리워할
것이다. 이 글을 쓰는 지금도 이제는 그에게 전화를 걸어
원고를 함께 검토하자고, 커피를 마시며 책이나 정치와 사람
이야기를 하자고 청할 수 없다는 사실이 여전히 실감나지
않는다. [1986년]

3. 언급한 책 가운데
현재까지 출간된 것은
노이라트의 『도형 교육
전집』밖에 없다.

참고 자료

오토 노이라트의 시각물 작업에 관한 문헌은 이제 방대하고 다양하며 여전히 늘어나는 중이다. 이 글은 완전한 목록이 아니라 특히 중요한 자료를 가리키는 안내문일 뿐이다.

전시 도록 『아이소타이프를 통한 그래픽 커뮤니케이션』(1975년)에는 노이라트 부부의 저작과 아이소타이프 관련 단행본, 기사를 유익하게 정리한 목록이 있다. 같은 연구 단계에서 또 다른 전시와 연계해 나온 책이 있다. 프리드리히 슈타틀러가 편집한 『전간기의 노동자 교육』(1982년)이다.

레딩 대학교 타이포그래피 그래픽 커뮤니케이션 학과의 오토 마리 노이라트 아이소타이프 컬렉션은 해당 작업의 주된 아카이브이다. 이 학과에서 2011년 완료한 연구 프로젝트 '아이소타이프 다시 보기'는 몇몇 중요 성과를 배출했는데, 특히 오토 노이라트의 "시각적 자서전"인 『상형 문자에서 아이소타이프까지』 신판과 크리스토퍼 버크, 에릭 킨들, 수 워커가 편집한 방대한 조사 연구서 『아이소타이프— 디자인과 맥락, 1925~71년』이 괄목할 만하다.

노이라트 집단이 제작한 출판물과 아카이브 자료를 제외하면, 역시 가장 좋은 자료는 주동자인 오토 노이라트와 마리 노이라트가 쓴 글이다. 오토 노이라트가 시각물 작업에 관해 쓴 글은 루돌프 할러와 내가 편집한 『도형 교육 전집』(1991년)에 정리되어 있다. 노이라트가 쓴 글을 모두 모아 출간하는 사업의 한 권으로 간행된 책이다. 생전에 노이라트는 짧은 글 여러 편과 긴 책 두 권, 즉 『학교에서 활용하는 빈 통계 도법』(1933년)과 『국제 도형 언어』(1936년)를 써냈다. 『국제 도형 언어』는 1980년 레딩 대학교 타이포그래피 그래픽 커뮤니케이션 학과에서 독일어 번역을 더해 재판을 발행했다.

노이라트의 작업 전반에 관한 책 가운데, 네메스·슈타틀러가 편집한 『백과사전과 유토피아』(1996년), 낸시 카트라이트 등이 쓴 『오토 노이라트—과학과 정치 사이의 철학』(1995년), 귄터 잔트너의 『오토 노이라트—정치 전기』(2014년) 등이 언급할 만하다.

활동 시기 중 1960년 무렵까지 마리 노이라트는 아이소타이프 방법에 관한 글을 드문드문 썼다. 생애 후기, 특히 1971년 은퇴 이후에는 좀 더 역사적 성격을 띠는 저작물을 쓰고 엮었다. 본격적인 글로는 「오토 노이라트와 아이소타이프」(1971년), 「아이소타이프」(1974년) 등 두 편이 있다. 그는 오토 노이라트가 쓴 글과 그에 관한 글을 엮은 『경험주의와 사회학』(1973년)을 로버트 코언과 공동 편집하기도 했다.

게르트 아른츠의 작업은 여러 네덜란드 출판물에 기록된 상태지만, 특히 회고전 도록 『게르트 아른츠—비판적 그래픽과 통계도』(1976년)와 케이스 브로스가 편집한 아른츠 자신의 『칼날 밑에서 보낸 시간』(1988년)을 꼽을 만하다.

1970년대와 1980년대 초에 일정한 기록이 이루어진 후, 한동안은 아이소

타이프에 관한 세간의 관심이 끊어진 듯했다.
이런 침묵을 깨고 최근에는 여러 출판물과
전시회가 등장했다. 하르트만과 바우어가 쓴
『도형 언어―오토 노이라트/시각화』
(2002년), 브르노와 프라하, 빈을 거쳐
밀라노 트리엔날레에서 열린 순회전(2002~
3년), 네이더 보수히언이 쓴 『오토
노이라트―글로벌 폴리스의 언어』(2008년),
그와 연계해 헤이그 스트롬 미술관에서 열린
전시회와 부대 행사, 게르트 아른츠의 작업에
관한 웹사이트, 아닉크와 브라윈스마의
『사랑스러운 언어』(2008년) 등이 그런 예에
속한다. 이런 작업에 관해 내가 웹사이트에
올린 글 「아이소타이프―최근 나온
출판물들」(2008년) 역시 참고할 만하다.
　하트비히 크로이틀러가 쓴 『오토
노이라트, 박물관과 전시회 작업』(2008년)은
지은이의 박사 학위 논문을 발전시킨 책으로,
노이라트가 해당 영역에서 벌인 활동을
신선하게 검토한다.

참고 자료 서지

한국어판에만 실린 이 장은
본문에서 언급된 문헌 자료의 서지
사항을 밝힌다. 여기에는 내용
면에서 본문이 참고하는 자료뿐
아니라 오토 마리 노이라트가
디자인한 책 등 삽화로 소개된
자료도 포함된다. ―역자

갈런드, 켄(Ken Garland).『해리
벡의 지하철 지도』(Mr Beck's
Underground Map). 해로 월드:
캐피털 트랜스포트(Capital
Transport), 1994년.
『결핵―도형 언어로 보는 기본
사실』(Tuberculosis: Basic Facts
in Picture Language). 뉴욕: 전국
결핵 협회(National Tuberculosis
Association), 1931년.
『국내외 공교육의 역사와 통계』(Zur
Geschichte und Statistik des
Volksschulwesens im In- und
Auslands). 빈: 청년 회관 특별전
위원회(Verlag der Sonder-
ausstellungs-Commission
'Jugendhalle'), 1898년.
네메스, 엘리자베스(Elisabeth M.
Nemeth)·프리드리히 슈타틀러
(Friedrich Stadler), 편.
『백과사전과 유토피아』(Ency-
clopedia and Utopia: The Life
and Work of Otto Neurath,
1882–1945). 도르드레흐트/
보스턴: 클뤼버르(Kluwer),
1996년.
노이라트, 마리(Marie Neurath).
『런던 지하철도』(Railways under
London). 런던: 맥스 패리시
(Max Parrish), 1948년.
― 「아이소타이프」(Isotype).
『인스트럭셔널 사이언스』

(Instructional Science) 3권 2호
(1974년).
― 「오토 노이라트와 아이소
타이프」(Otto Neurath and
Isotype).『그래픽 디자인』
(Graphic Design, 일본) 42호
(1971년) 11~30쪽.
―·에벌린 워보이스(Evelyn
Worboys).『고대 메소포타미아
사람들은 이렇게 살았어요』
(They Lived Like This in
Ancient Mesopotamia). 런던:
맥스 패리시(Max Parrish),
1964년.
노이라트, 오토(Otto Neurath).
『경험주의와 사회학』(Empiri-
cism and Sociology). 마리
노이라트(Marie Neurath)·
로버트 코언(Robert Cohen)
엮음. 도르드레흐트: 라이덜
(Reidel), 1973년.
― 『국제 도형 언어』(International
Picture Language). 런던: 케건
폴(Kegan Paul), 1936년.
― 『도형 교육 전집』(Gesammelte
bildpädagogische Schriften).
루돌프 할러(Rudolf Haller)·
로빈 킨로스(Robin Kinross)
엮음. 빈: 횔더피힐러템프스키
(Hölder-Pichler-Tempsky),
1991년.
― 「상형 문자에서 아이소
타이프까지」(From Hiero-
glyphics to Isotype).『퓨처
북스』 3권(1946년) 93~100쪽.
― 「상형 문자에서 아이소
타이프까지」(From Hiero-
glyphics to Isotype). 런던:
하이픈 프레스(Hyphen Press),
2010년.
― 「세계의 생산력 증대 현황」(Das
gegenwärtige Wachstum der

Produktionskapazität der Welt).
『세계 사회 경제 계획』. 1931년.
― 『아이소타이프로 배우는 기초
영어』(Basic by Isotype). 런던:
케건 폴(Kegan Paul), 1937년.
― 『학교에서 활용하는 빈 통계
도법』(Bildstatistik nach Wiener
Methode in der Schule).
빈/라이프치히: 독일 청년 민중
출판(Desutscher Verlag für
Jugend und Volk), 1933년.
― 『현대인의 형성』(Modern Man
in the Making). 뉴욕: 크노프
(Knopf), 1939년.
― 「흑백 그래픽」(Schwarzweiß-
grafik).『외스터라이히셰
게마인데 차이퉁』(Österreichi-
sche Gemeinde Zeitung) 3권
10호(1926년 5월 15일 자).
―·마리 노이라트(Marie Neurath)·
조지프 라우에리스(Joseph
Lauwerys).『먼 옛날의 생활』
(Living in Early Times). 런던:
맥스 패리시(Max Parrish),
1948년.
로빈슨, 아서(Arthur H. Robinson).
『주제 지도의 초기 역사』(Early
Thematic Mapping in the
History of Cartography).
시카고: 시카고 대학교 출판부
(University of Chicago Press),
1982년.
『마이어의 대화 사전』(Meyers
Konversationslexikon).
라이프치히: 서지학 연구소
(Bibliographisches Institut),
1924~30년.
마일스, 로저(R. S. Miles).「오토
노이라트와 현대적 공공 박물관」
(Otto Neurath and the Modern
Public Museum: The Case of the
Natural History Museum
[London]). 네메스·슈타틀러,

『백과사전과 유토피아』
183~90쪽. 1996년.
— 외, 편. 『교육용 전시 디자인』
(The Design of Educational
Exhibitions). 런던: 조지 앨런
언윈(George Allen & Unwin),
1982년.
맥도널드로스, 마이클(Michael
Macdonald-Ross). 「글 속의
그래픽」(Graphics in Text). L. S.
슐먼(Shulman), 편, 『리뷰 오브
리서치 인 에듀케이션』(Review
of Research in Education) 5권
(1977년).
— 「숫자들은 어떻게 보이는가」
(How Numbers Are Shown).
『오디오비주얼 커뮤니케이션
리뷰』(Audio-Visual Communi-
cation Review) 25권(1977년)
359~409쪽.
— · 로버트 월러(Robert Waller).
「변형가」(The Transformer).
『펜로즈 애뉴얼』(Penrose
Annual) 69권(1976년) 141~
52쪽.
— 「변형가 다시 보기」(The Trans-
former Revisited). 『인포메이션
디자인 저널』 9권 2~3호
(2000년) 177~93쪽.
멀홀, 마이클(Michael G. Mulhall).
『통계 사전』(The Dictionary of
Statistics). 런던: 조지
라우틀리지(George Routledge),
1892년.
뮤어헤드, 핀들리(Findlay
Muirhead), 편. 『런던 요약
안내서』(Short Guide to
London). 3판. 런던: 어니스트
벤(Ernest Benn), 1933년.
버크, 크리스토퍼(Christopher
Burke). 『능동적 도서』(Active
Literature). 런던: 하이픈 프레스
(Hyphen Press), 2007년.

[한국어판, 서울: 워크룸 프레스,
2013년.]
— · 에릭 킨들(Eric Kindel) · 수 워커
(Sue Walker). 『아이소타이프—
디자인과 맥락, 1925~71년』.
런던: 하이픈 프레스(Hyphen
Press), 2013년
베니저, 제임스(James R. Beniger) ·
도로시 로빈(Dorothy L. Robyn).
「정량적 통계 그래프의 약사」
(Quantitative Graphics in
Statistics: A Brief History).
『아메리칸 스태티스티션』
(American Statistician) 32권 1호
(1978년) 1~11쪽.
보수히언, 네이더(Nader
Vossoughian). 『오토 노이라트—
글로벌 폴리스의 언어』(Otto
Neurath: The Language of the
Global Polis). 로테르담: NAI,
2008년.
브린턴, 윌러드(Willard C. Brinton).
『그래픽 제시법』(Graphic
Presentation). 뉴욕: 브린턴
어소시에이츠(Brinton
Associates), 1939년.
— 『사실을 제시하는 그래픽 방법』
(Graphic Methods for Present-
ing Facts). 뉴욕: 엔지니어링
매거진 컴퍼니(The Engineering
Magazine Company), 1914년.
중쇄, 뉴욕: 아노 프레스(Arno
Press), 1980년.
빈 사회 경제 박물관(Gesellschafts-
und Wirtschaftsmuseum in
Wien), 추정. 『노동조합』(Die
Gewerkschaften: Bildstatistik
des Gesellschafts- und
Wirtschaftsmuseums in Wien).
빈 사회 경제 박물관, 1928년.
— 『독일 농업과 산업의 발전』
(Entwicklung von Landwirt-
schaft und Gewerbe in

Deutschland: Bildstatistik des
Gesellschafts- und Wirtschafts-
museums in Wien). 빈 사회 경제
박물관, 1928년.
— 『다양한 세상』(Die bunte Welt:
Mengenbilder für die Jugend).
빈: 아르투어 볼프(Artur Wolf),
1929년.
— 『사회와 경제』(Gesellschaft und
Wirtschaft). 라이프치히: 서지학
연구소(Bibliographisches
Institut), 1930년.
『서부 지방 모두를 위한 교육』
(Education for All in the
Western Region). 이바단(추정):
서부 지방 정부(Western
Regional Government), 1955년.
『세계 사회 경제 계획』(World Social
Economic Planning). 헤이그:
세계 산업 관계 연구소
(International Industrial
Relations Institute), 1931년.
슈타틀러, 프리드리히(Friedrich
Stadler), 편. 『전간기의 노동자
교육』(Arbeiterbildung in der
Zwischenkriegszeit: Otto
Neurath, Gerd Arntz). 빈: 뢰커
(Löcker Verlag), 1982년.
아닝크, 엣(Ed Annink) · 막스
브라윈스마(Max Bruinsma).
『사랑스러운 언어』(Lovely
Language). 로테르담: 페인만
(Veenman), 2008년.
아른츠, 게르트(Gerd Arntz).
『게르트 아른츠—비판적
그래픽과 통계도』(Gerd Arntz:
kritische grafiek en beeldstatis-
tiek). 헤이그: 시립 미술관
(Haagse Gemeentemusem),
1976년.
— 외. 『칼날 밑에서 보낸 시간』(De
tijd onder het mes: hout- &
linoleumsneden 1920–1970).

케이스 브로스(Kees Broos)
엮음. 네이메헌: SUN, 1988년.
아이소타이프 다시 보기(Isotype
　Revisited). 연구 프로젝트
　웹사이트. 레딩: 레딩 대학교
　타이포그래피 그래픽
　커뮤니케이션 학과(Department
　of Typography & Graphic
　Communication, University of
　Reading), 2009~22년.
　http://isotyperevisited.org.
『아이소타이프를 통한 그래픽
　커뮤니케이션』(Graphic
　Communication through
　Isotype). 레딩: 레딩 대학교
　타이포그래피 그래픽
　커뮤니케이션 학과(Department
　of Typography & Graphic
　Communication, University of
　Reading), 1975년. 2판, 1981년.
『울름 조형 대학―프로그램에 따른
　건축』(HfG Ulm: Programm wird
　Bau). 슈투트가르트: 졸리투데
　(Solitude), 1988년.
웰스(Wells), H. G. 『인간의 노동,
　부, 행복』(Arbeit, Wohlstand
　und das Glück der Menschheit).
　베를린: 졸나이(P. Zsolnay),
　1932년.
『인간을 위해 일하는 기계』
　(Machines which Work for
　Men). 런던: 맥스 패리시(Max
　Parrish), 1952년.
잔트너, 귄터(Günther Sandner).
　『오토 노이라트―정치 전기』
　(Otto Neurath: eine politische
　Biographie). 빈: 졸나이(Zsolnay
　Verlag), 2014년.
치즐릿, 클라이브(Clive Chizlett).
　「새빨간 거짓말과 통계」
　(Damned Lies, and Statistics:
　Otto Neurath and Soviet
　Propaganda in the 1930s).

『비저블 랭귀지』(Visible
　Language) 26권 3/4호(1992년)
　299~321쪽.
치홀트, 얀(Jan Tschichold).
　『신타이포그래피』(Die neue
　Typographie). 베를린: 독일
　인쇄 교육 연합(Bildungsverband
　der deutschen Buchdrucker),
　1928년.
―『타이포그래퍼 얀 치홀트의 삶과
　작업』(Leben und Werk des
　Typographen Jan Tschichold).
　드레스덴: VEB, 1977년.
카트라이트, 낸시(Nancy Cart-
　wright) 외. 『오토 노이라트―
　과학과 정치 사이의 철학』(Otto
　Neurath: Philosophy between
　Science and Politics).
　케임브리지: 케임브리지 대학교
　출판부(Cambridge University
　Press), 1995년.
코베르슈타인, 헤르베르트(Herbert
　Koberstein).「빈 통계 도법과
　국제 활자 도형 교육법」
　("Wiener Methode der Bild-
　statistik" und "International
　System of Typographic Picture
　Education" [Isotype]:
　informative Graphik und
　bildhafte Pädagogik). 학위 논문.
　함부르크 대학교(Universität
　Hamburg), 1969년.
―『도형으로 보는 통계』(Statistik
　in Bildern: eine graphisch-
　statistische Darstellungslehre).
　슈투트가르트: 푀셀
　(C. E. Poeschel Verlag), 1973년.
코스티건이브스, 퍼트리샤(Patricia
　Costigan-Eaves).「20세기
　데이터 그래픽」(Data Graphics
　in the 20th Century: A Com-
　parative and Analytic Survey).
　학위 논문. 럿거스 뉴저지 주립

대학교(Rutgers, State Univer-
　sity of New Jersey), 1984년.
킨로스, 로빈(Robin Kinross). 『왼끝
　맞춤 글』(Unjustified Texts).
　런던: 하이픈 프레스(Hyphen
　Press), 2002년. [한국어판,
　서울: 워크룸 프레스, 2018년.]
―「못 본 척하기, 빈정거리기,
　디자인의 정치성」(Blind Eyes,
　Innuendo and the Politics of
　Design: A Reply to Clive
　Chizlett). 『비저블 랭귀지』
　(Visible Language) 28권 1호
　(1994년) 68~79쪽.
―「아이소타이프―변형 작업」
　(Isotype: Die Aufgabe der
　Transformation). 슈타틀러,
　『전간기의 노동자 교육』
　189~97쪽. 1982년.
―「아이소타이프―최근 출판물들」
　(Isotype: Recent Publications).
　하이픈 프레스 저널(Hyphen
　Press Journal, 블로그), 2008년
　5월 12일 게재. https://hyphen
　press.co.uk/journal/article/
　isotype_recent_publications.
―「아이소타이프의 영향에 관해」
　(On the Influence of Isotype).
　『인포메이션 디자인 저널』
　(Information Design Journal)
　2권 2호(1981년) 122~30쪽.
―「오토 노이라트가 시각
　커뮤니케이션에 끼친 공헌」
　(Otto Neurath's Contribution to
　Visual Communication 1925–
　1945: The History, Graphic
　Language and Theory of
　Isotype). 석사 학위 논문. 레딩
　대학교(Reading University),
　1979년.
크로이틀러, 하트비히(Hadwig
　Kraeutler). 『오토 노이라트,
　박물관과 전시회 작업』(Otto

Neurath, Museum and Exhibition Work: Spaces [Designed] for Communication). 프랑크푸르트: 페터 랑(Peter Lang), 2008년.

『콤프턴 그림 백과사전』(Compton's Pictured Encyclopedia). 시카고: 콤프턴(F. E. Compton), 1930년.

터프티, 에드워드(Edward R. Tufte). 『수량 정보의 시각적 표현』(The Visual Display of Quantitative Information). 코네티컷주 체셔: 그래픽 프레스(Graphic Press), 1983년.

— 『시각적 설명』(Visual Explanations). 코네티컷주 체셔: 그래픽 프레스(Graphic Press), 1997년.

펑크하우저, 그레이(H. Gray Funkhouser). 「통계 자료 그래프의 발달사」(Historical Development of the Graphical Representation of Statistical Data). 『오시리스』(Osiris) 3권 1호(1937년) 269~404쪽.

프로스하우그, 앤서니(Anthony Froshaug). 「풍요로운 세상」(World of Plenty). 『앤서니 프로스하우그—타이포그래피와 텍스트』(Anthony Froshaug: Typography & Texts) 90~2쪽. 런던: 하이픈 프레스(Hyphen Press), 2000년.

플레이페어, 윌리엄(William Playfair). 『상업 정치 지도』(The Commercial and Political Atlas). 런던, 1786년.

— 『통계서』(The Statistical Breviary). 런던, 1802년.

하르트만, 프랑크(Frank Hartmann)·에르빈 바우어 (Erwin K. Bauer). 『도형 언어: 오토 노이라트/시각화』 (Bildersprache: Otto Neurath/ Visualisierung). 빈: 빈 대학교 출판부(Wiener Universitäts-verlag), 2001년.

호그벤, 랜설럿(Lancelot Hogben). 『동굴 벽화에서 만화까지』(From Cave Painting to Comic Strip). 런던: 패리시(Parrish), 1949년.

홀리스, 리처드(Richard Hollis). 『그래픽 디자인의 역사』 (Graphic Design: A Concise History). 런던: 템스 허드슨 (Thames & Hudson), 1994년. [한국어판, 서울: 시공사, 2000년.]

역자의 글

『변형가』는 2013년에 『트랜스포머』라는
제목으로 처음 출간된 한국어판의
개정판이다. 제목을 좀 더 내용에 맞게 바꾼
일 외에도 번역어 일부와 문장을 다듬었으며,
몇몇 주석과 참고 자료, 색인 등에서 더는
사실에 맞지 않는 부분을 바로잡았다. 이외에
본문에서 내용상 크게 달라진 것은 없다.

이 책은 20세기에 오스트리아에서 개발된
어떤 시각 커뮤니케이션 방법론에 관해
이야기한다. 흔히 '아이소타이프'라고 불리는
통계 도법이다.

아이소타이프는 여러 사람이 함께 개발한
체계이지만, 중심에는 오토 노이라트(1882~
1945년)라는 인물이 있었다. 이 책에서 그는
그림자 같은 존재로만 등장하는데, 그의
삶에는 아이소타이프를 이해하는 데 도움을
주는 몇 가지 중요한 사실이 있다. 그는
오스트리아 빈에서 태어나고 활동했던 과학
철학자이자 사회학자, 정치 경제학자였다.
빈에서 수학을 전공하고 베를린에서
정치학과 통계학으로 박사 학위를 받은 그는
라이프치히 독일 전쟁 박물관 관장(1917~
8년)으로 일하면서 독일 혁명에 관여하기도
했고, 혁명 실패 후 독일에서 실형을 살기도
했다. 다행히 오스트리아 정부의 개입으로
풀려나, 1919년 빈으로 돌아갔다.

당시 빈은 사회 민주당 정권 아래 새로운
희망에 차 있었다. '자치제 단위의
혁명'이라는 모델을 제시한 빈의 개혁은
주택난을 해결할 주거 정책, 폐결핵 확산을
막는 보건 교육과 서비스 등 전후 시민 복지
개혁에 중점을 두었다. 오토 노이라트는 주택
박물관 관장을 거쳐 사회 경제 박물관 설립에
참여함으로써 개혁에 적극 이바지했다.
그러므로 초기 아이소타이프 도표가 사회와
경제 현안을 소통함으로써 개혁을 선전하는
매체로 기능했던 것도 자연스러운 일이었다.
또한, 아이소타이프가 사회주의 혁명 후
모스크바에 전해진 것도 비슷한 맥락에서
이해할 수 있을 것이다. 그러나 노이라트의
통계 도법에는 자료의 구체적 내용을 초월한
보편적 유용성이 있었고, 따라서 적용 범위도
특정 정치 이념이나 국경선에 국한되지
않았다. 수량 정보를 시각화하는 체계로서
아이소타이프가 빈 시민의 건강 상태나 주요
국가의 토지 사용 현황을 설명하는 데 쓸모가
있다면, 렘브란트의 생애나 멕시코 고원을
설명하는 데에도 도움이 될 것이기 때문이다.

아이소타이프의 창시자이자 주도자는
오토 노이라트였지만, 아이소타이프를 특정
개인의 업적으로 돌리기는 어렵다. 그 자신이
새 과제를 수행할 때마다 협업자를 찾았으며,
그런 협업의 중요성을 강조하기도 했다. 그가
찾은 협업자 중에는 작업에 결정적으로
이바지한 사람들이 있었다. 도표의 내용을
정리하는 데 도움을 준 여러 분야 전문가들이
있었고, 그중 일부는 이 책에서도 언급된다.
아이소타이프 도표의 형태를 결정하는 큰
공을 세운 게르트 아른츠 역시 또 다른 주요
협업자였다. 그리고 이 책에서 아이소
타이프의 역사를 자신의 목소리로 직접
들려주는 마리 라이데마이스터가 있다.

사회 경제 박물관에서 일하며 아이소
타이프 사업의 첫 '변형가' 역할을 맡았던

라이데마이스터는 1934년 오스트리아에서
내전이 일어나자 노이라트, 아른츠 등과 함께
네덜란드 헤이그로 옮겨 활동을 이어 갔다.
(그곳에서 '빈 통계 도법'에 '아이소
타이프'라는 간결한 이름을 붙인 장본인이
그였다.) 1940년 나치 독일이 네덜란드를
침공하자 그는 오토 노이라트와 함께
극적으로 유럽을 탈출해 영국으로 망명했다.
이후 노이라트와 결혼하고(그래서 '마리
노이라트'가 되었다) 옥스퍼드에 정착한 그는
오토 노이라트 사후에도 사업을 이어 가면서
아이소타이프의 가치를 폭넓게 실천했다.

아이소타이프는 사실을 왜곡하지 않는
통계도, 통일성 있는 기호 체계, 효과적인
시각 요소 배치 등 여러 가치로 인정받지만,
서로 다른 문제 해결 과정이 소통하는 체계를
제안했다는 데에도 큰 의미가 있다. 주로
그런 소통을 맡는 사람에게 '변형가'라는
직함을 붙이기까지 했으니 말이다. 그런데 이
책의 설명을 종합하면, 변형가의 역할이 현대
디자이너의 업무와(비록 마리 노이라트는
'디자이너'라는 말을 좋아하지 않았다고
하지만) 퍽 닮았음을 알 수 있다. 주어진
자료를 파악해 필요한 정보를 편집하고, 시각
요소로 번역하고, 적절한 구성과 배치법을
찾고, 제작 공정을 살피는 업무는, 다른 말로
디자인이기 때문이다. 이 책이 지금 디자인에
참여하는 사람에게 유익한 조언을 해 줄 수
있는 것도 그런 이유에서다.

2022년 7월
최슬기

색인

변형가—
아이소타이프 도표를 만드는 원리

마리 노이라트·로빈 킨로스 지음
최슬기 옮김

초판 1쇄 발행: 2013년 4월 19일
2판 1쇄 발행: 2022년 7월 31일

발행: 작업실유령
편집: 김뉘연, 최예린
디자인: 슬기와 민
인쇄, 제책: 으뜸프로세스

작업실유령
03035 서울특별시 종로구 자하문로19길 25, 3층
02-6013-3246
www.workroompress.kr

ISBN 979-11-89356-75-0 03600
값 22,000원